隨手塗抹出質樸的童趣風格！

米津祐介的
粉蠟筆技法

米津祐介 著

前言

小朋友畫的畫總是非常有趣，

要怎麼樣才能畫出像那樣的畫呢？

我在嘗試各種媒材創作時遇見了粉蠟筆。

粉蠟筆很難畫出漂亮的直線，

不過卻能畫出自然的筆觸。

包含無法完全照預期畫出來這點，

在各方面來說都是非常適合我的畫具，

讓我回想起單純畫畫時的樂趣。

請各位也務必找回自己的赤子之心，盡情享受粉蠟筆畫的樂趣。

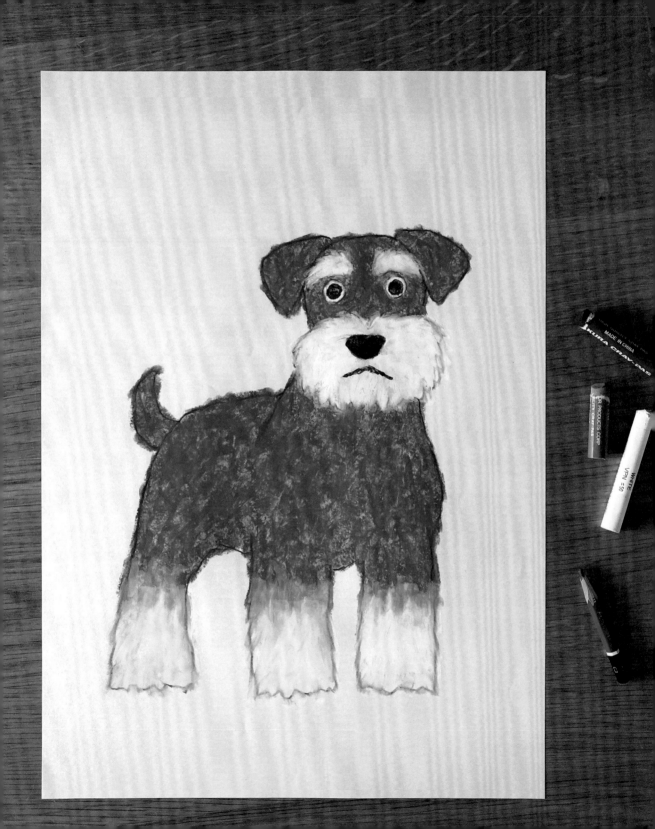

CONTENTS

要準備的繪畫用具

這邊介紹畫粉蠟筆畫時我會準備的繪畫用具。其實沒有什麼特別的東西，請大家用手邊就有的用具來享受粉蠟筆畫的樂趣。

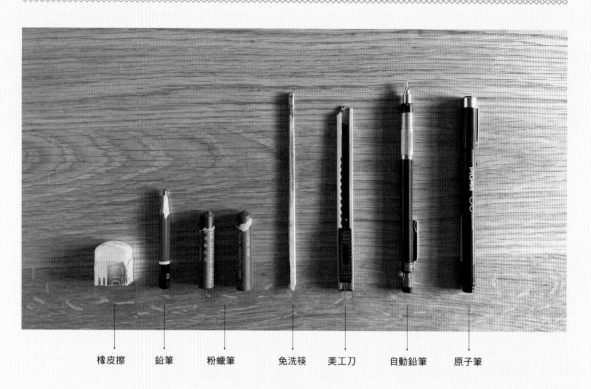

| 橡皮擦 | 鉛筆 | 粉蠟筆 | 免洗筷 | 美工刀 | 自動鉛筆 | 原子筆 |

鉛筆

畫草稿時我會用6B鉛筆。將鉛筆前端削得圓一些，這樣粉蠟筆上色混合時，比較容易呈現出有深度的感覺。免洗筷或自動鉛筆，會在運用刮除技法（P81～）的時候使用。

紙張

比起使用繪圖專用圖畫紙，我會選擇在作畫時比較容易呈現出顏色不均、像影印紙這種表面平滑的紙張。另外，因為比較喜歡呈現出的氛圍，所以我會選用象牙白色的紙張。

粉蠟筆

個人愛用的是「粗粉蠟筆50色組」（櫻花文具公司）。畫起來的感覺相當好，延展性和顯色度都不錯，有許多優點，是創作時不可或缺的用具。

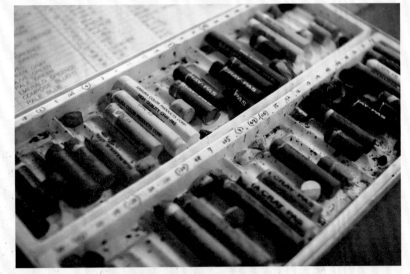

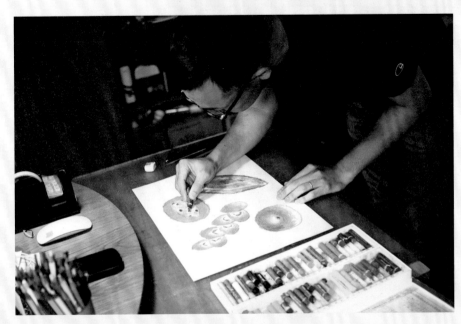

為了表現出強而有力的筆觸，我大多會站著作畫，這樣比較好施力。

櫻花文具公司
粗粉蠟筆50色組

質地柔軟且顏色延展性很好的粉蠟筆，可以用不同描繪方式來控制線條顏色的深淺。顏色也非常鮮明，加上可以疊色、混色，能夠呈現出相當多元廣泛的繪畫風格。

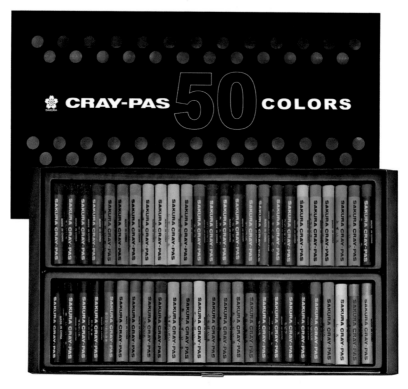

現在使用的這款粉蠟筆，櫻花公司在日本是有註冊商標的，一般在市面上其他產品會稱為「油性粉彩」。
質地柔軟且延展性佳，呈現方式比一般蠟筆更多樣化。

顏色對照表

在本書的練習範例中會寫出使用的粉蠟筆編號，在用色時請參考看看。
若沒有備齊50色，用相近的顏色代替也沒問題。

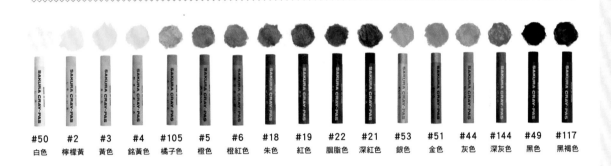

#50	#2	#3	#4	#105	#5	#6	#18	#19	#22	#21	#53	#51	#44	#144	#49	#117
白色	檸檬黃	黃色	銘黃色	橘子色	橙色	橙紅色	朱色	紅色	胭脂色	深紅色	銀色	金色	灰色	深灰色	黑色	黑褐色

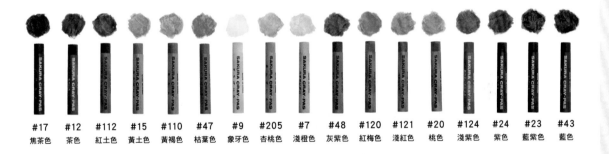

#17	#12	#112	#15	#110	#47	#9	#205	#7	#48	#120	#121	#20	#124	#24	#23	#43
焦茶色	茶色	紅土色	黃土色	黃褐色	枯葉色	象牙色	杏桃色	淺橙色	灰紫色	紅梅色	淺紅色	桃色	淺紫色	紫色	藍紫色	藍色

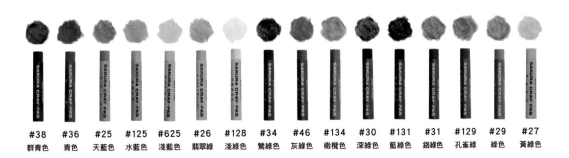

#38	#36	#25	#125	#625	#26	#128	#34	#46	#134	#30	#131	#31	#129	#29	#27
群青色	青色	天藍色	水藍色	淺藍色	翡翠綠	淺綠色	鶯綠色	灰綠色	橄欖色	深綠色	藍綠色	鉻綠色	孔雀綠	綠色	黃綠色

Let's Try!

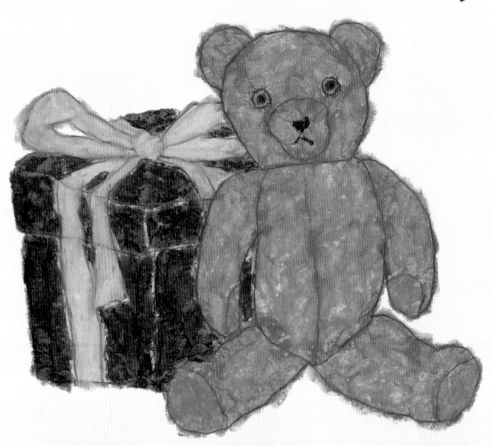

Chap.1
基本技法

享受粉蠟筆畫樂趣的6大守則

粉蠟筆畫的魅力就在於能隨意作畫。請一邊享受其中的樂趣一邊輕鬆地挑戰看看吧！
為了能更加樂在其中，以下便為各位介紹畫粉蠟筆時的6大守則。

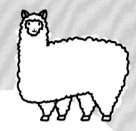

1

輕鬆地畫畫看吧

粉蠟筆的優點就是想畫的時候能夠馬上動手，
畫具也可以先用手邊有的東西就好。抱持著
「就算失敗也沒關係！」的心情，輕鬆地畫畫
看吧。

2

沒辦法按照預期畫出來，
也是粉蠟筆畫的有趣之處

因為粉蠟筆比較粗，所以較難呈現出細節。而
且也較難畫出筆直的直線，不管怎麼畫都會變
成歪歪扭扭或是與預想不同的粗線條。很難完
全照著自己的想法畫出想要的樣子。不過，這
也是粉蠟筆有趣的地方，所以請好好享受意外
的樂趣來畫畫看吧。

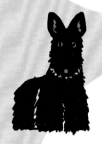

3

比起「很會畫」，不如以
「感覺不錯呢」為目標

小朋友畫的圖總是別有風味。我自己的理想就
是畫出像小朋友的畫。線條或形狀不準確也無
所謂，這樣反而更能呈現出趣味感。首先，最
重要的就是享受畫畫的樂趣！

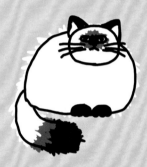

4

超出輪廓線
也沒關係

回歸童心，用力且充滿氣勢地塗上顏色吧！就算超出輪廓線外也OK。個人覺得超出框線外的畫會更有力道，和鉛筆混合在一起時也更能增加色彩的層次。

5

要小心顏色亂沾

畫粉蠟筆畫時，最大的敵人就是「顏色到處亂沾」。由於上色時粉蠟筆會產生屑屑，導致粉蠟筆沾到其他顏色、讓紙張或手變得很髒，因此拍掉這些屑屑時要特別小心。手會沾到的話可以墊一張紙在下面，也可以讓手腕懸空畫，或是擦拭一下粉蠟筆、快速輕輕拍掉蠟筆屑等，多花一點心思試試看。

6

最重要的是：
不要放棄地畫完

最重要的就是，即使畫到一半就覺得「好像失敗了」也千萬不要放棄，請持續完成作品。有時候覺得「失敗了」的部分，反而更能呈現出很棒的氛圍。如果沒有畫到最後，誰都不知道會畫出什麼樣的成品。

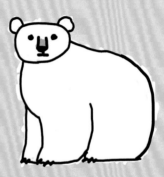

自由自在地畫畫

首先，為了能體驗什麼是粉蠟筆，請隨心所欲地畫畫看。感覺心裡正大叫著「哇啊！」，然後用力地畫吧。在畫的時候，不要以固定的方向畫，而是不規則地活動手腕。這樣就能讓整張圖呈現出富有力道的質感。

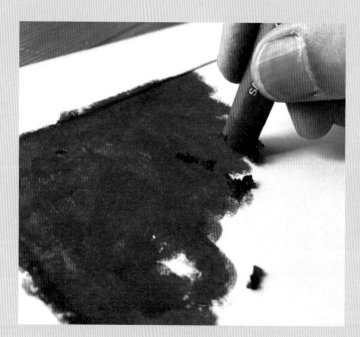

用力地畫吧！

用力上色時，手會沾到粉蠟筆的碎屑，容易將紙弄髒，因此我建議將手腕懸空、站著作畫。這樣也更好施力！在畫的時候，粉蠟筆會一直產生屑屑，將這些碎屑一起塗到畫面裡，如此一來顏色會更有變化，請務必試看看！畫好後將圖畫紙垂直拿起，輕輕用手拍掉多餘的碎屑。

有框線＆沒框線
圖畫的感覺也會不同

想要呈現的圖形會因有框線或沒框線而讓畫面氣氛產生很大的變化。如果用鉛筆畫出線條，鉛筆和粉蠟筆會混色，讓顏色變得更深濃。我很喜歡這種筆觸，所以會以故意塗到超出邊線般的方式來作畫。

有框線

沒有框線

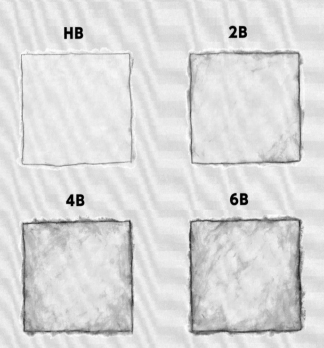

HB　**2B**

4B　**6B**

框線的深淺和粗細

描繪框線時用的鉛筆顏色深淺及粗細不同，和粉蠟筆混合時的顏色也會改變。在這邊我們用HB、2B、4B、6B來比較一下。我平常會用A3大小的紙張，要畫出很大的圖案時就會使用6B鉛筆。在畫小尺寸作品或較細緻的部分時，應該比較適合用顏色淺一點的鉛筆。因應畫面分別選用適合的鉛筆就可以了。

比較影印紙和圖畫紙的不同

即使都是用粉蠟筆，但畫在不同紙上呈現出來的感覺也會截然不同。例如，由於影印紙表面平滑，因此粉蠟筆畫起來會較流暢，且較容易產生顏色不均的感覺。而圖畫紙則因表面較粗糙，所以能呈現出紙張的紋理與質感。請多方嘗試，找出能呈現自己理想筆觸的用紙吧！

影印紙　　　　**圖畫紙**

斜斜地畫　　**繞圈畫**

手的移動方式

稍微改變手部的動作就會呈現出不同感覺，這正是粉蠟筆畫吸引人的地方。以固定方向上色或是讓拿蠟筆的手往不同方向描繪。僅是這樣便能呈現各種顏色不均的變化，畫面的感覺也會大大不同。

完成一幅作品的步驟

在這裡向大家介紹我描繪一幅粉蠟筆畫作時，從開始到完成的步驟和要點。請大家參考看看。

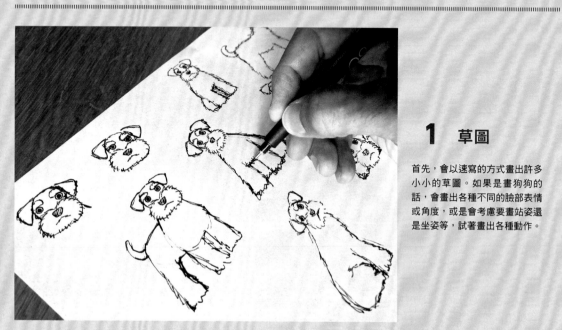

1　草圖

首先，會以速寫的方式畫出許多小小的草圖。如果是畫狗狗的話，會畫出各種不同的臉部表情或角度，或是會考慮要畫站姿還是坐姿等，試著畫出各種動作。

2　底稿

決定好要畫的內容後，把草圖放大影印成A4尺寸，將要正式描繪用的紙張疊在草圖上，用鉛筆複寫出輪廓。我通常會用筆尖削圓的6B鉛筆。當然也可以省略畫草圖、複寫的步驟，直接在正式描繪用的紙上畫上底稿。

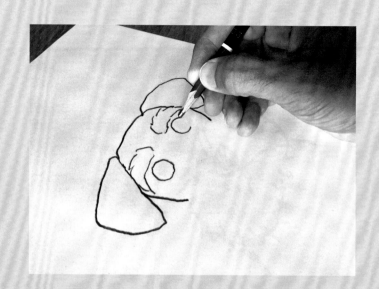

3 開始用粉蠟筆上色

畫好底圖後，就可以開始用粉蠟筆上色了！因為想讓粉蠟筆和鉛筆混合在一起，所以故意將顏色塗到超出輪廓線、用力地上色。粉蠟筆產生的碎屑也一起塗到畫裡，呈現出特殊的質感。

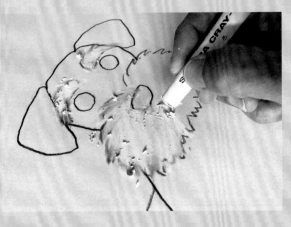

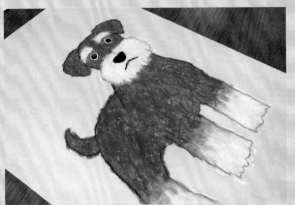

4 完成

完成後將紙張垂直拿起，輕輕地拍掉殘留在紙上的粉蠟筆屑。拍除蠟筆屑是為了不弄髒作品的重點。

試色

如果不知道該用什麼顏色，就在另一張紙上試畫看看吧。原本覺得很合的顏色結果畫起來其實不太適合，也有可能剛好相反，或許會意外地找到很搭的配色。

擦除粉蠟筆的髒汙

如果用多種顏色作畫，在畫的時候難免會因沾到其他顏色而讓粉蠟筆前端變髒。這時就要用衛生紙等頻繁擦拭，讓蠟筆維持在顏色乾淨的狀態。

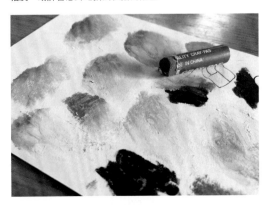

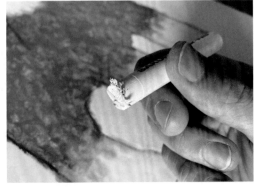

來畫畫看馬克杯吧

那麼,第一張作品就來試試看畫個馬克杯吧!因為想要很用力地畫,所以請試著將圖案大大地畫在紙上。【使用的粉蠟筆:#19 紅色】

1

用鉛筆描繪底稿。首先先畫出杯緣的橢圓形。

2

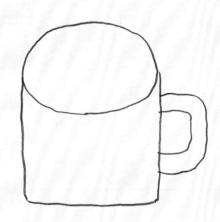

接著畫出杯身和握把。

3

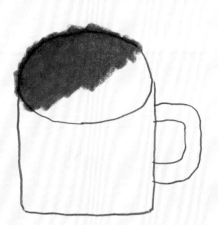

用紅色粉蠟筆上色。從哪邊開始畫都可以,但從上面開始畫的話,手比較不會沾到粉蠟筆就比較不會把畫面弄髒。

4

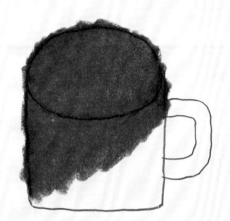

以要和輪廓線混合在一起的感覺塗色。顏色塗到超出邊線會讓畫面充滿力道。

■重點

在上色時，將粉蠟筆產生的碎屑一起塗到畫裡會讓畫面更有深度。如果畫圖時粉蠟筆前端變短了，就撕掉一部分包著粉蠟筆的紙，不過如果一下子撕掉太多，蠟筆會很容易在塗色時斷掉，所以要特別留意。

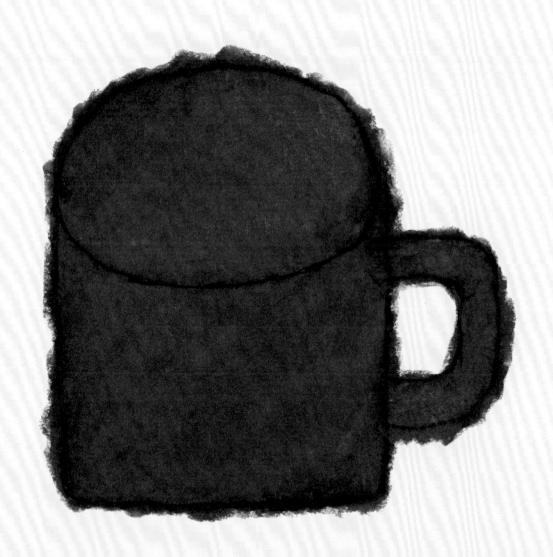

來畫畫看西洋梨吧

接著，利用3個顏色來畫畫看西洋梨吧。使用2個以上的顏色作畫時，先畫較淺或較明亮的顏色，顏色就不會混在一起。這次先從西洋梨的果實部分開始上色。

【使用的粉蠟筆：#4 銘黃色、#17焦茶色、#30深綠色】

1

首先，用鉛筆畫出洋梨的果實。底部畫得又大又厚實讓形狀看起來較穩定。形狀歪歪的也沒關係。

2

畫上梗和葉子。

3

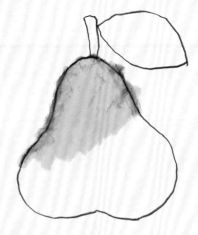

用銘黃色從果實最上方開始用力地塗上顏色。請塗到有點超出輪廓線外。

4

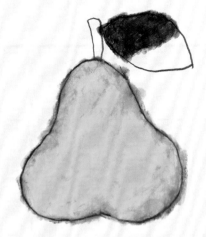

接著用深綠色塗好葉子。再用焦茶色畫好梗就完成了。

■重點

在塗色的過程中，畫面呈現的感覺也會不斷改變，所以會有種好像可以一直畫下去的感覺。我有時候也會想「再畫一下下」，完全無法停下來。但如果塗過頭會讓顏色變得不太自然，所以在畫到剛好的時候就停筆吧。

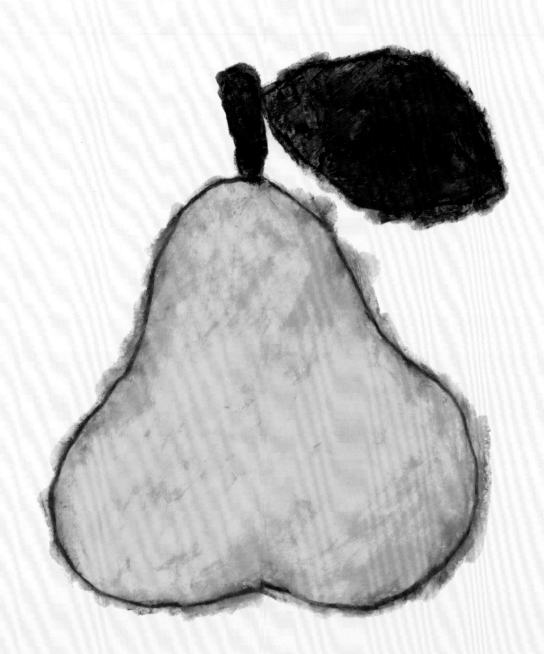

來畫畫看葡萄吧

以從下方開始畫出圓圈的方式來畫出一顆顆葡萄。上色時也一顆一顆逐一塗上顏色。我自己畫圓圈時是習慣由下方順時針畫，但有時會故意改變下筆的位置或是以逆時針方向描繪。這樣就不會呈現出一直以來的慣性，而能產生有趣的變化。

【使用的粉蠟筆：#27 樹綠、#124 亮紫色】

1

用鉛筆從整串葡萄最下方開始畫上一顆、兩顆、三顆，讓葡萄一顆一顆相連。每顆的大小和形狀都不同也沒關係。

2

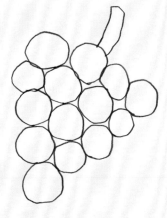

舉例來說，如果慣用手是右手的人可以改用左手畫，以和平常不同的方式來畫，會讓畫面更有趣。

3

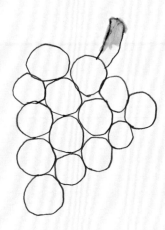

先用樹綠塗上葡萄梗。

4

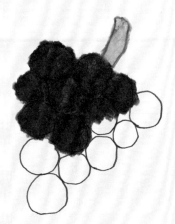

邊留意葡萄圓圓的形狀邊將葡萄一顆一顆上色。從哪一顆開始上色都可以。請不要忽略形狀而一次塗上一大片。

■重點

這次我是選用亮紫色，但我想用青色畫也會看起來很像葡萄。以樹綠上色的葡萄梗，其實我本來也很猶豫要不要用茶色系來畫，但亮紫色和樹綠搭配起來太好看了，所以就採用這個配色。像這樣因為要用什麼顏色而猶豫不決的話，在正式開始畫之前可以在其他紙上試畫看看，比較看看各種顏色。

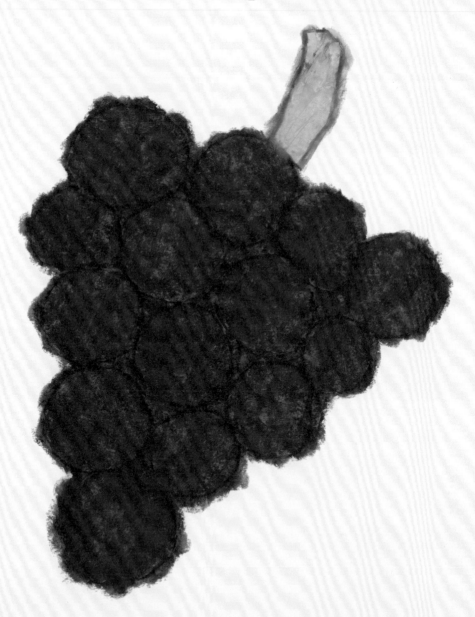

來畫畫看各個季節的水果吧

來畫出活潑且色彩繽紛的季節性水果吧！
畫不出預期中的樣子也沒關係！最重要的是享受畫畫的樂趣！

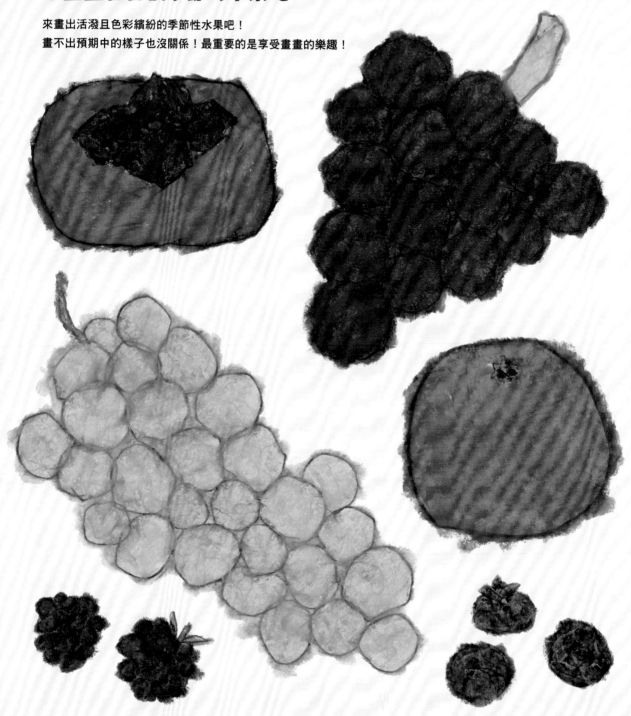

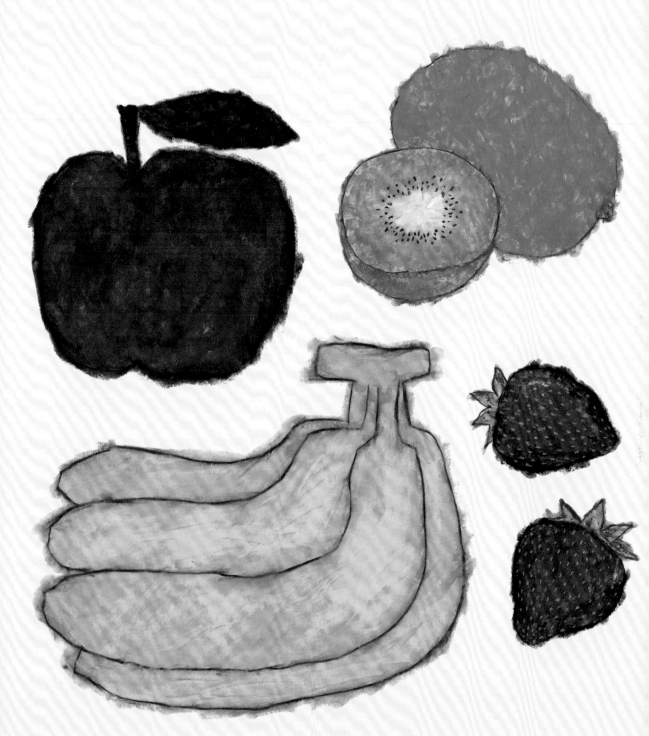

Chap.2

5 種表現技法

1. 漸層

2. 疊色

3. 留下邊線

4. 刮出紋理

5. 表現出物體的材質

1

漸層

- - - - - - -

基本技法

漸層是想讓畫面表現更加豐富時不可或缺的技巧，必須混合顏色才能做出漸層。因塗色的方式不同而能呈現各種不同的畫面。在這邊說明做出漸層的方法與重點。

●漸層上色法

■重點

畫漸層時基本上會先塗深色，再用淺色和深色混合來表現。

■重點

以要和第一個顏色下半部邊緣混合的方式上色。以要將顏色延展開來的感覺來畫。

將上半部塗上紅梅色。

剩下的部分用白色，一邊混合上半部的紅梅色一邊塗色。

●決定漸層的範圍

■重點

漸層會因為上色範圍不同而呈現不同風貌，在開始塗之前就先決定好範圍吧！

先在畫面1/3塗上綠色後再塗上白色的樣子。

先在畫面2/3塗上綠色後再塗上白色的樣子。

各種
不同漸層

2個顏色的漸層會呈現第1個顏色→混色區域→第2個顏色的3層顏色。

要因應不同形狀
留意塗色的筆觸
方向。

用了8種顏色的漸層。將顏色由淺色到深色重疊描繪。

來畫畫看富士山吧

描繪漸層的第一堂課，就來畫畫看富士山吧！這次會用到的是白色和水藍色的粉蠟筆。不用太深的顏色，選用水藍色才能畫出可愛的富士山。就用這兩個顏色來做出漸層吧。

【使用的粉蠟筆：#50 白色、#125 水藍色】

1

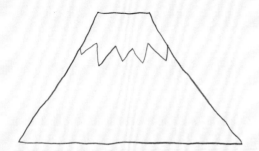

用鉛筆畫出底稿。山的形狀畫得更細長或更寬都沒關係。憑藉自己的喜好畫出來吧！

2

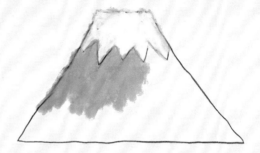

首先，先在山頂塗上白色。接著用水藍色從上往下塗色，畫到大約一半的位置。以塗完後能呈現自然鋸齒狀的方式上色。

3

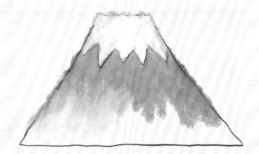

水藍色塗到整體約2/3的部分後用白色來製造漸層效果。留下上半部的水藍色，再以能呈現出更淺的水藍色的感覺，由上往下重疊塗上白色。

4

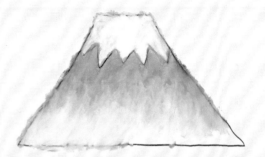

在兩個顏色交界處，要一邊留下粉蠟筆的筆觸，一邊留意讓顏色能自然地融合在一起。最後從極淺的水藍色的邊界開始塗滿白色後就完成了。

在以白色粉蠟筆重疊上色時，若能隨時保持粉蠟筆筆頭的清潔、不要沾染其他顏色，就能畫出充滿透明感的畫作。

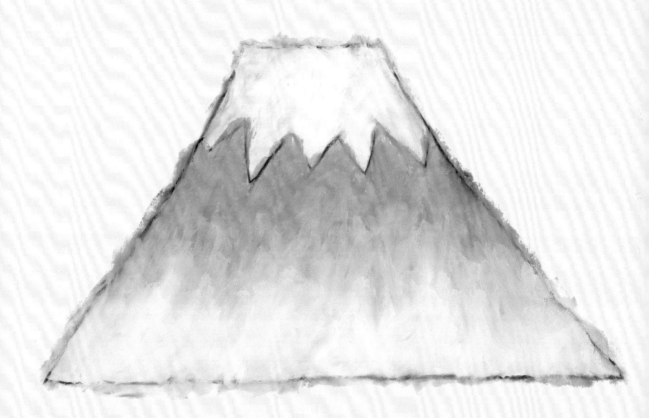

來畫畫看水蜜桃吧

接著，讓我們運用3種顏色畫畫看水蜜桃。用漸層來呈現水蜜桃果實的柔和的色彩。如果先畫葉子的話，深色會和桃子的顏色混在一起，所以先從果實的部分開始上色吧！

【使用的粉蠟筆：#9 象牙色、#30深綠色、#120紅梅色】

1

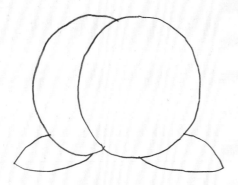

先描繪底圖。用鉛筆畫出2個稍呈橢圓狀、左右重疊在一起的圓形。接著畫出2片葉子。

2

用紅梅色塗滿水蜜桃果實的上半部。

3

下半部則塗上象牙色。這時候要重疊畫在剛才畫好的紅梅色的下半部，由上往下塗來製作出漸層的感覺。

4

最後用深綠色塗滿葉子。

■重點

最後在畫葉子時，和果實重疊的地方可以稍微
超出輪廓線也沒關係。不要太過謹慎，充滿力
道地畫畫看！

來畫畫看企鵝吧

因為企鵝的臉部有很多小細節，所以會變得比較難畫，但請看著範本挑戰看看吧。畫到細部的時候，
請多多善用粉蠟筆前端的尖角處來畫。

【使用的粉蠟筆：#4 銘黃色、#6橙紅色、#50白色、#117 黑褐色、#120紅梅色】

1

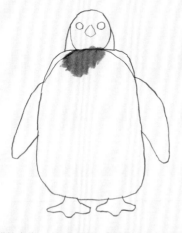

用鉛筆描繪底稿。以頭是圓形、身體略成四角形的感覺來畫，比例大概是2:8。畫底圖時先不用畫出眼球。首先先從頭部和身體交接處用橙紅色上色。

2

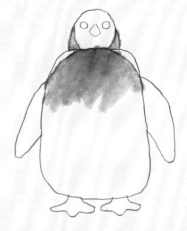

接著用銘黃色塗上頭部兩側的毛。身體部分則用銘黃色，以像要將橙紅色延展開來的感覺上色。想像要從上往下將顏色塗開，畫出身體1/3的部分。

3

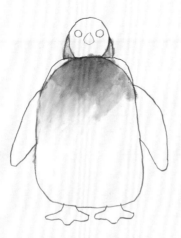

用白色以要將銘黃色延展開來的方式塗完身體下半部。這時候也以從下向下延展的感覺來畫。

4

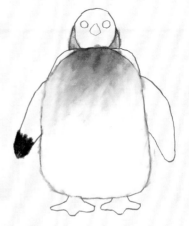

用黑褐色塗上翅膀前端。

5

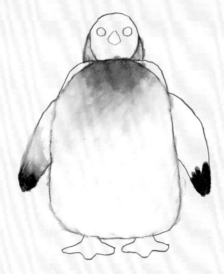

在黑褐色上重疊畫上白色，將顏色延展開來。以同樣的漸層描繪左右兩邊的翅膀。在這個步驟時，白色粉蠟筆應該會在前一個步驟畫身體時沾到銘黃色，所以要先用蠟筆擦拭乾淨。

6

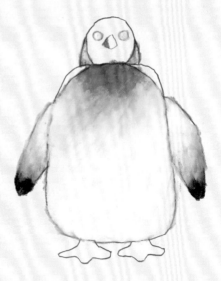

接著來畫聚集了細節的臉部。先用白色畫上眼白，於鳥喙兩側塗上紅梅色。為了避免手和紙張摩擦，建議在手會碰到的地方鋪上一張紙等，多加留意。

7

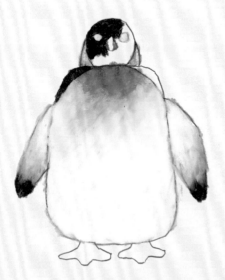

用黑褐色上色，這時要避免畫到眼睛和鳥喙處。為了便於描繪細節，可以試著一邊畫一邊改變紙張的方向。

8

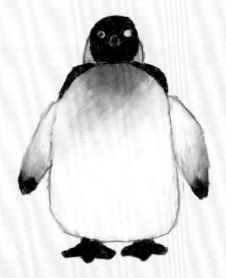

用黑褐色畫上翅膀與身體連接處及腳，最後再用黑褐色畫上眼球就完成了（請看下一頁）。

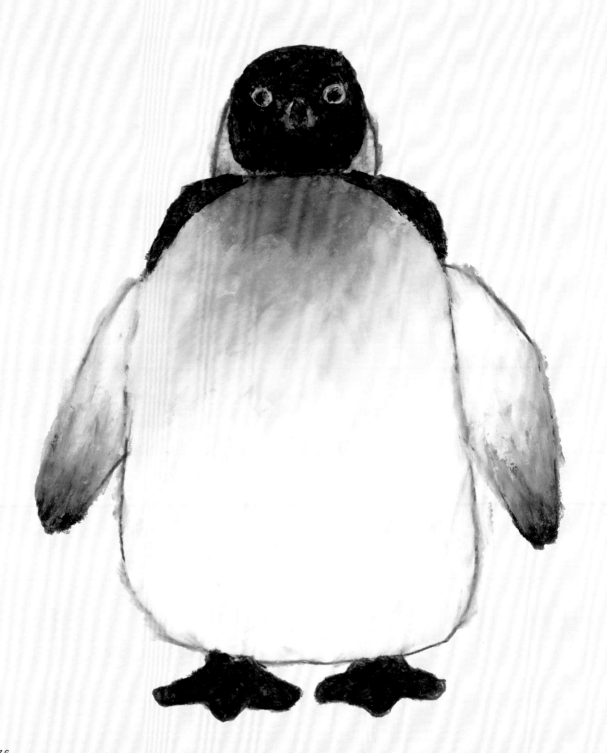

■重點

由於動物的眼睛會決定給人的印象，因此在畫眼睛時是最緊張的。偶爾會正巧在眼球畫出顏色不均勻的感覺，這樣會讓眼睛更加生動。稍微失敗也沒關係，總之不要害怕地挑戰看看吧！

呈現出烘烤過的顏色

充滿香氣的麵包、馬芬、甜塔等等……。因種類不同而呈現出各具特色的形狀。如果能畫出很好吃的樣子就太幸福了。不過，意外簡單地是想畫出這樣的感覺最不可或缺的就是運用漸層技法了。

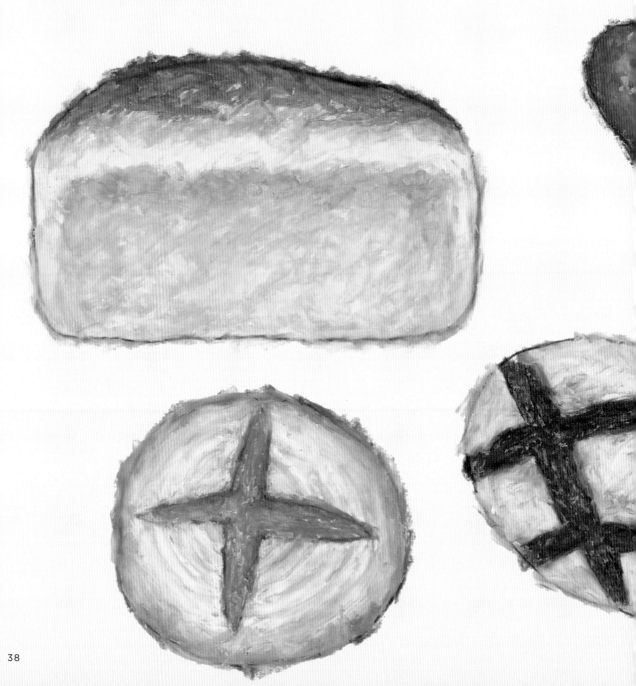

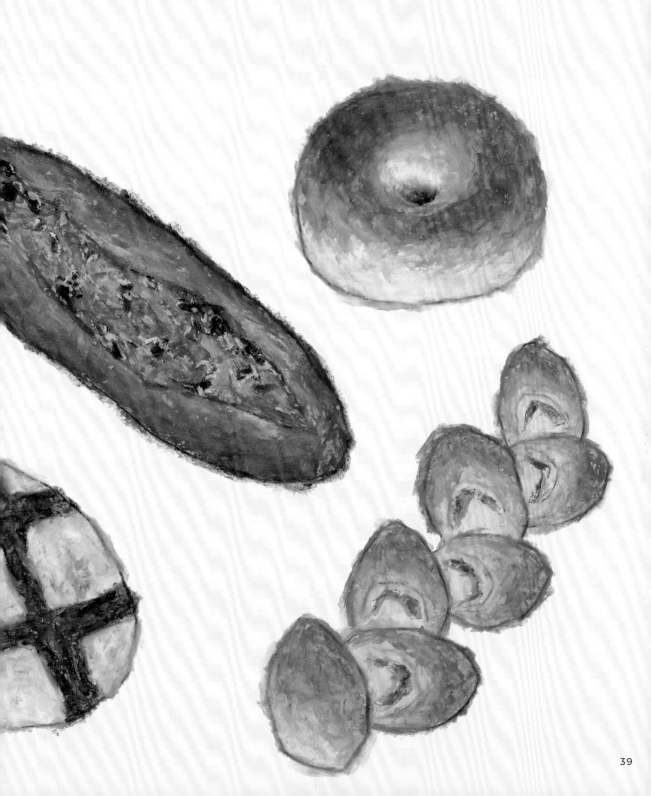

來畫畫看紅豆麵包吧

來畫畫看圓圓的紅豆麵包吧。用一筆畫出來更能自然呈現麵包的形狀。是初學者也較能簡單描繪的圖樣。
【使用的粉蠟筆：#9 象牙色、#110黃褐色、#17焦茶色】

1

用鉛筆描繪出稍微有點被壓扁的圓形。

2

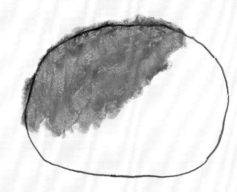

用黃褐色從上方往下方著色。下半部留下約1/4不上色。

3

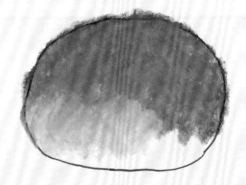

在塗好的黃褐色下半部處用象牙色混色，以要將上方顏色延展開來的感覺往下塗。請依自己的喜好決定漸層的範圍。

4

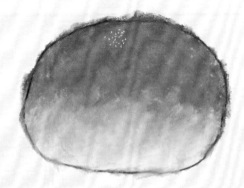

最後畫上罌粟籽就完成了。罌粟籽可以用沒有筆芯的自動鉛筆筆尖刮除畫面上的蠟筆來表現。請刻意做出不規則散落的感覺。稍微增添一些不一樣的點子，畫粉蠟筆時會更有樂趣。

▇重點

要描繪紅豆麵包的切面時，可以用焦茶色來畫紅豆。
刻意留下上色不均勻的感覺來表現出紅豆的顆粒感。

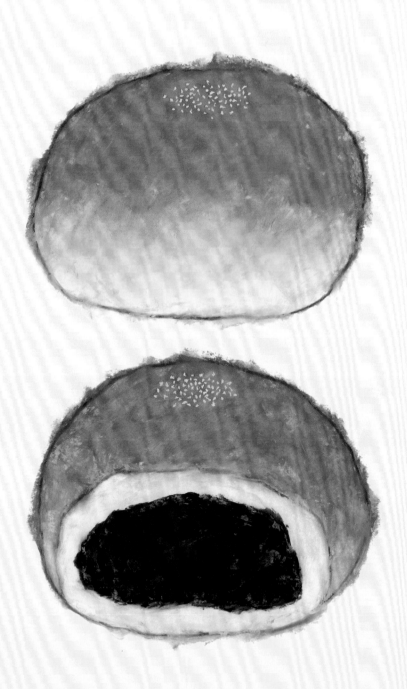

來畫畫看吐司麵包吧

這次來畫畫看會出現在餐桌上當作主食的吐司麵包吧。只要有3種顏色的粉蠟筆就能表現出蓬鬆柔軟又有彈性的麵包體和烘烤後的顏色。烘烤後的顏色深淺可以依照個人喜好描繪。

【使用的粉蠟筆：#9 象牙色、#17焦茶色、#110黃褐色】

1

用鉛筆畫出山型吐司的底稿。

2

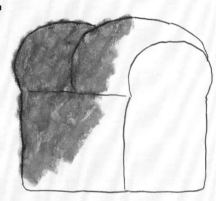

用黃褐色畫出吐司的外層。從上往下上色。

3

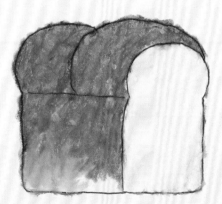

外層下半部留下小部分先不上色。塗完黃褐色後，再用象牙色以將顏色延展開來的感覺塗滿。接著再用象牙色塗上吐司內部。

4

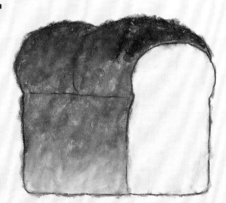

最後用焦茶色添上烘烤後的顏色，用黃褐色將邊緣塗開，看起來很好吃的吐司麵包就完成了！如果喜歡多一點烘烤後的焦色的話，可以增加焦茶色的上色範圍。

■重點

麵包的剖面與其明顯地區分來上色,不如讓黃褐色
和象牙色有點混和,看起來會更接近實物。

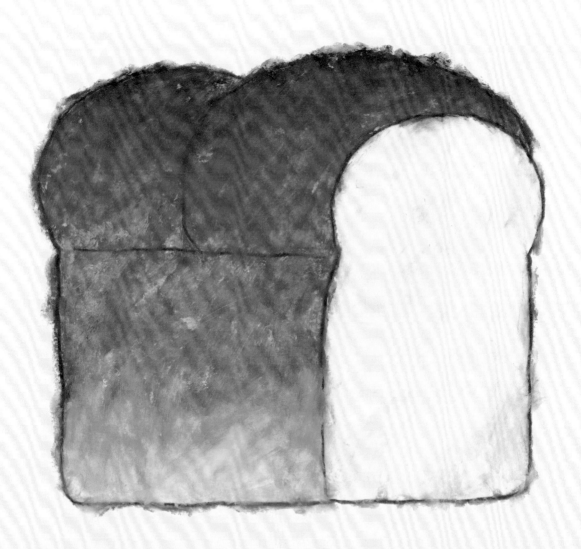

來畫畫看白熊吧

想將細節處暈染開來的話，可以將蠟筆塗在手指上後以手指描繪。想在較小的局部或細節處做出漸層時也能派上用場。來畫畫看非常受歡迎的白熊吧。儘管前述的方法只用來描繪白熊鼻子這一小部分，卻能讓整體畫面變得更加豐富。

【使用的粉蠟筆：#50 白色、#117黑褐色】

在食指指尖塗上黑褐色，用指尖在畫紙上磨擦後慢慢暈染開。

像要和剛才塗好的顏色混合般，將手指往想暈染的方向移動。

1

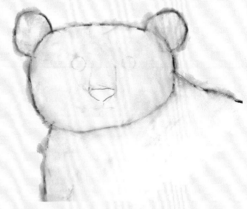

用鉛筆描繪出白熊的底圖。眼睛、鼻子、嘴巴等部位請輕輕
描繪，只要能看出位置就好。

2

用白色塗滿白熊的臉。這時候只要先留下鼻尖的部分，再繼
續把身體也塗滿。塗到超出鉛筆輪廓線外也沒關係，所以要
確實畫到鉛筆輪廓線上也有顏色。

3

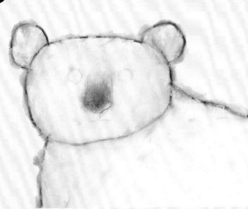

整體上色完畢後，在手指上沾上黑褐色，用手指在鼻子上半
部逐次暈染開來。以要和剛剛塗好的白色融合在一起的感
覺，將指尖由下方往上方移動。

4

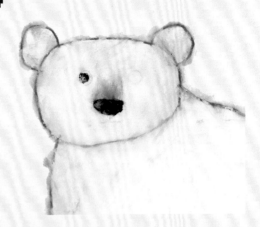

最後以黑褐色畫上眼睛、鼻子、嘴巴、爪子後就完成了（請
參考下一頁）。

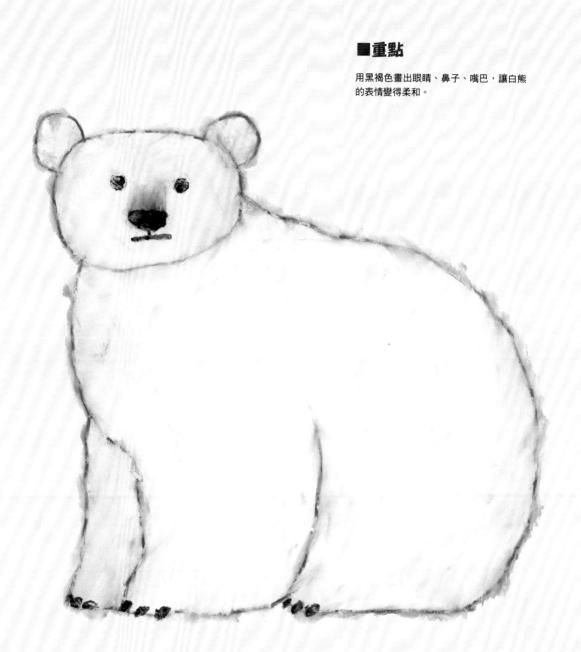

46

2
疊色

基本技法

這是一個利用顏色堆疊讓畫面更加多變化的技法。請先記好基本上較明亮的顏色會比較難從上疊色，較暗的顏色則比較容易。

▓重點

· 以特性來說，明亮的顏色很難重疊在其他顏色上，較暗的顏色則較容易。
 如果很難疊上顏色的話，可以利用粉蠟筆的尖角處，像要將顏色壓進去一般用力地畫。
· 手會很容易沾到粉蠟筆，可以在手下面鋪一張紙再畫。
· 要畫花紋或圖樣的話，故意不畫底圖直接描繪，反而會呈現出更有趣的線條或形狀。

可以輕易在白色部分重疊畫上青色。

在紅色部分重疊畫上綠色時會比較困難。

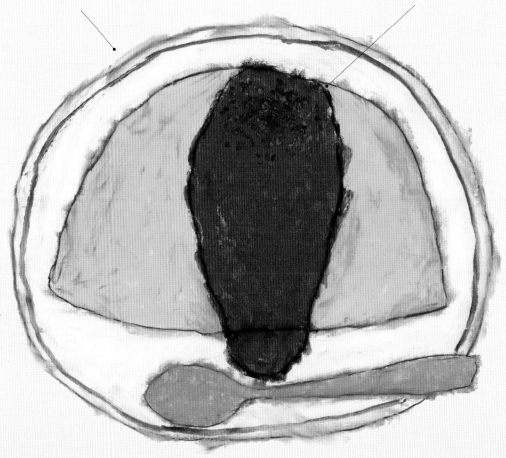

可以呈現更多種變化！

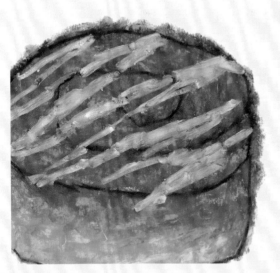

麵包上的裝飾

在白色部分重疊畫上紅色條紋

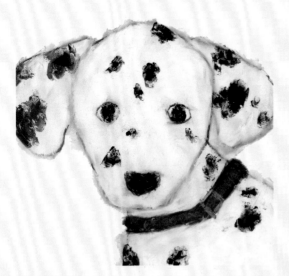

動物身上的花紋

寫上文字或畫上圖樣

來畫畫看西瓜吧

西瓜的特徵是在圓圓的形狀中畫出黑色直條紋，也是夏天代表性的美味水果。黑色不管重疊在哪個顏色上都很好表現，因此是個能輕鬆挑戰的圖案。

【使用的粉蠟筆：#19 紅色、#30深綠色、#49黑色、#50白色】

1

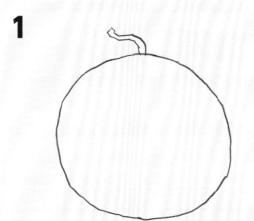

用鉛筆畫出圓形及西瓜蒂的底圖。這時先不要畫出黑色直條紋。

2

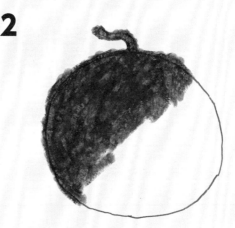

用力地從上往下、將整個西瓜塗上深綠色。

3

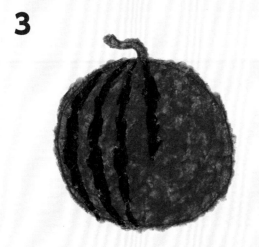

用黑色一邊留意圓形的形狀一邊畫出直條紋。

4

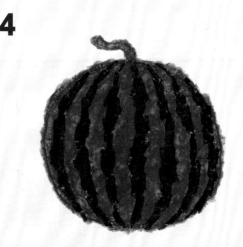

將條紋增加一些粗細變化，就能畫出接近真正西瓜的樣子。

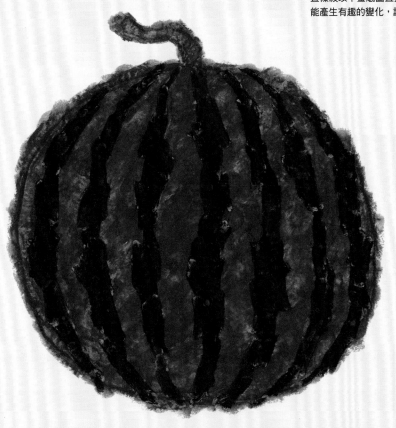

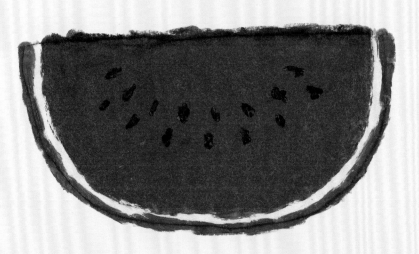

來畫畫看甜甜圈吧

非常受歡迎的甜點之一 —— 甜甜圈。在五顏六色的甜甜圈上重疊畫上其他顏色，試著畫出自己喜歡的裝飾。不同顏色有的很合適，有的很容易重疊上色，有的較難重疊上色。尤其是白色非常不容易重疊在其他顏色上，所以請用蠟筆的尖角處用力地畫出來。

【使用的粉蠟筆：#3黃色、#15黃土色、#50白色、#110黃褐色、#120紅梅色、#134橄欖綠色】

1

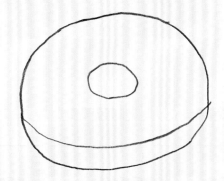

用鉛筆畫出大小不一的橢圓，在下方加上甜甜圈本體部分。

2

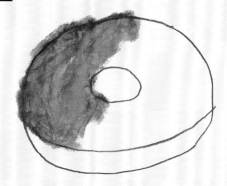

這次要畫草莓巧克力口味的甜甜圈，因此選用紅梅色來上色。

3

用黃褐色畫出甜甜圈本體部分。畫到超出邊界也沒關係。

4

用白色在紅梅色上畫出喜歡的裝飾。可能會有點難疊色，請試著用蠟筆的尖角處用力地畫畫看吧。

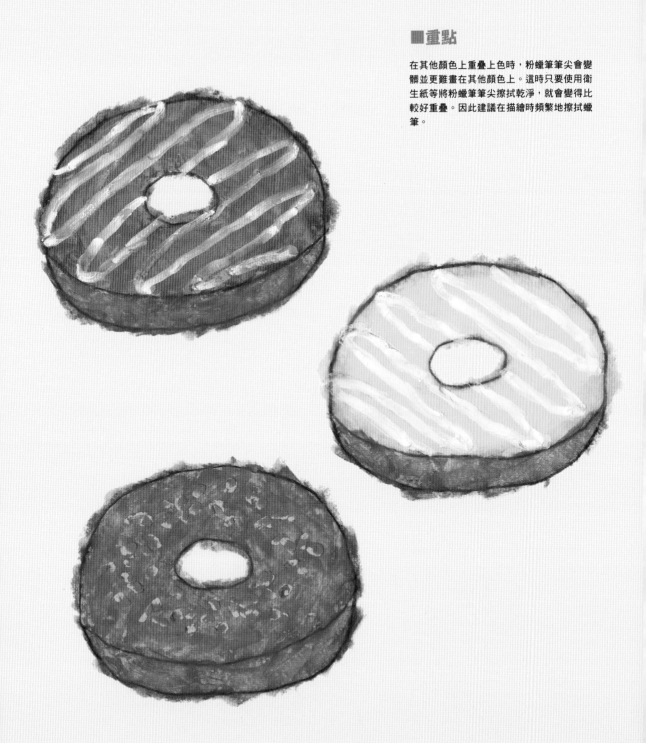

在其他顏色上重疊上色時，粉蠟筆筆尖會變髒並更難畫在其他顏色上。這時只要使用衛生紙等將粉蠟筆筆尖擦拭乾淨，就會變得比較好重疊。因此建議在描繪時頻繁地擦拭蠟筆。

來畫畫看條紋T吧

接著來挑戰流行的條紋T。首先，先用白色粉蠟筆在鉛筆底稿上用力上色，在用藍色重疊上去畫出線條。白色上不管疊什麼顏色都很容易，所以請試著用自己喜歡的顏色劃出條紋圖案看看吧。

【使用的粉蠟筆：#43藍色、#50白色】

1

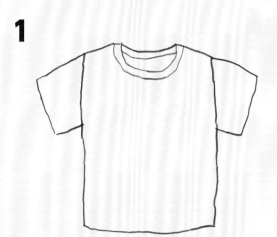

用鉛筆畫出底稿。條紋圖案則不需畫底圖。

2

用白色將全部塗滿。白色粉蠟筆會因底稿的鉛筆線條而呈現出恰到好處的深淺與些許髒汙感。

3

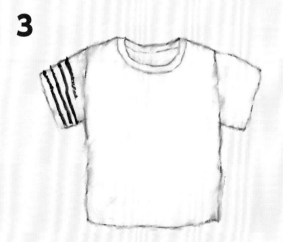

用藍色畫上條紋。畫得歪歪斜斜或是畫出太粗的線條都別有風味，所以不要太在意。

4

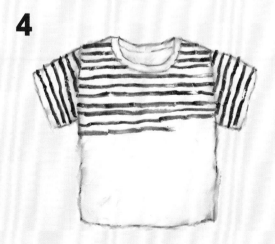

一邊轉動一邊利用粉蠟筆的尖角處描繪，就能使線條和顏色產生強弱變化。此外，不要以同一個方向描繪，從另一端開始畫也能呈現出有趣的線條。

因為底色是白色,所以只要稍微摩擦就能
馬上上色。手會碰到紙張的地方要再多墊
一張紙,小心地描繪。

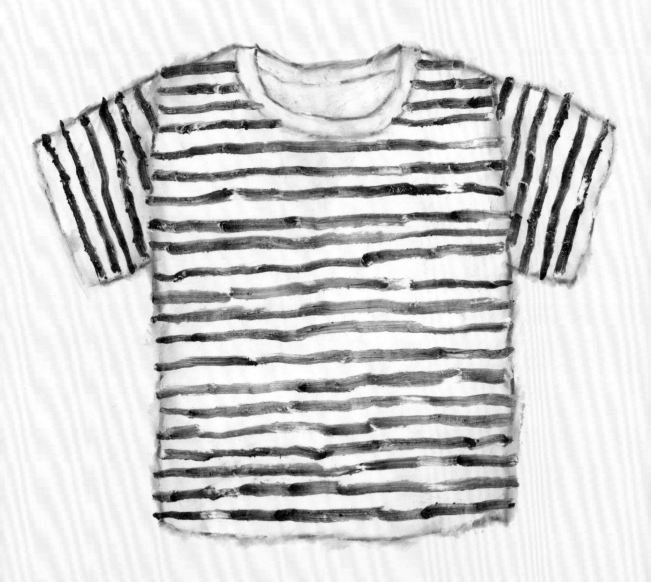

來畫畫看獵豹吧

在畫動物時，請仔細觀察圖片，找出身體各部位的平衡與花紋的特色。獵豹身上的花紋是什麼形狀？
仔細看就會發現眼睛和鼻子周圍會有特殊的線條等，應該會有些新的發現。
【使用的粉蠟筆：#15黃土色、#49黑色、#50白色】

■重點

如果想要畫出非常正確的輪廓反
而會變得太過真實，因此用掌握
大致特徵的方式來畫。以獵豹來
說，只要畫出身上的斑點，就會
看起來有那麼一回事了。

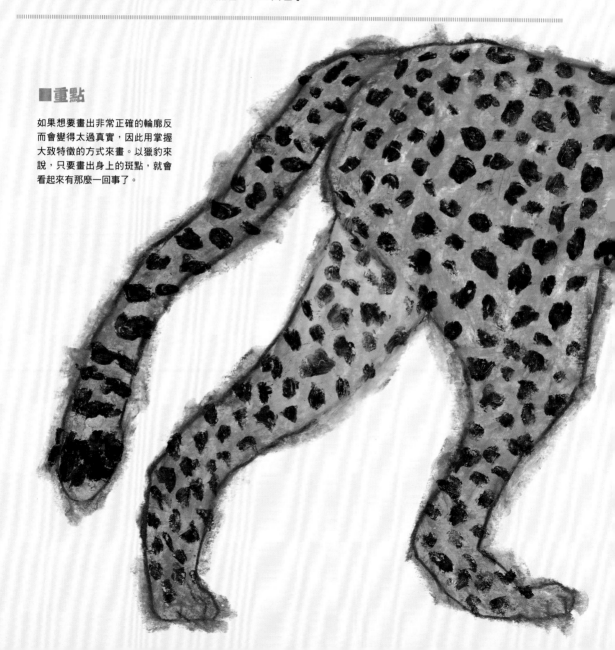

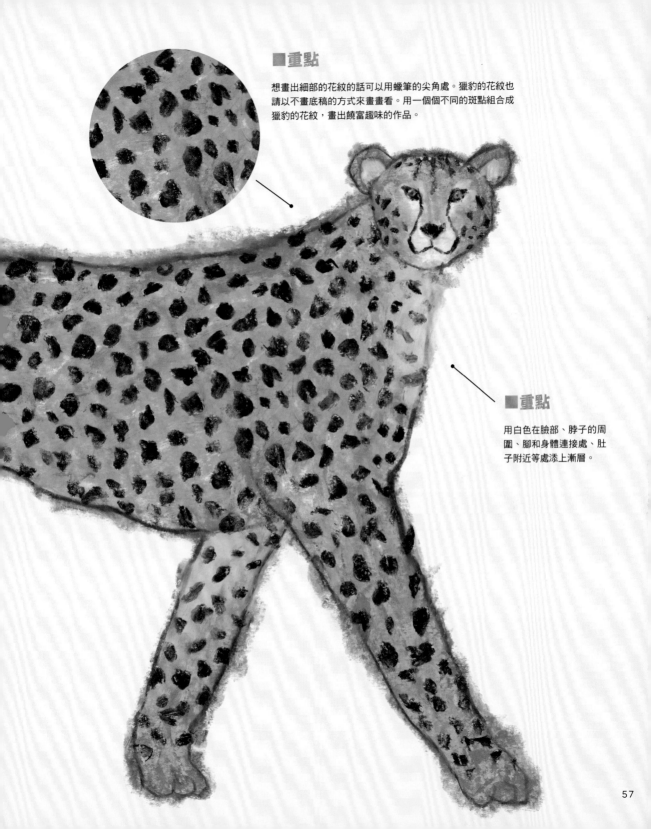

■重點

想畫出細部的花紋的話可以用蠟筆的尖角處。獵豹的花紋也請以不畫底稿的方式來畫畫看。用一個個不同的斑點組合成獵豹的花紋，畫出饒富趣味的作品。

■重點

用白色在臉部、脖子的周圍、腳和身體連接處、肚子附近等處添上漸層。

57

來畫畫看貓頭鷹吧

接著，來畫在動物之中非常受歡迎的貓頭鷹。整體塗上白色後，再分為翅膀、身體等局部分別上色。
如此一來就能保持完整的輪廓線，並突顯出各個部位。
【使用的粉蠟筆：#4銘黃色、#49黑色、#50白色】

1

用鉛筆畫底稿時，因為鳥喙會被整體塗滿的白色蓋過，所以
輕輕地畫出線條就好。

2

用白色分出各個部分上色。留下眼睛先不上色。鳥喙之後會
用黑色重疊上色，所以直接蓋過去沒有關係。

3

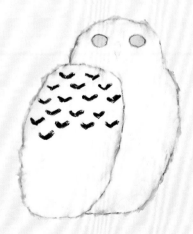

用銘黃色畫上眼睛後，用黑色畫出翅膀上的圖樣。維持畫面
平衡地畫上去。

4

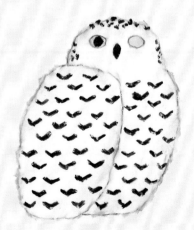

最後用黑色畫出眼珠、鳥喙和爪子就完成了。

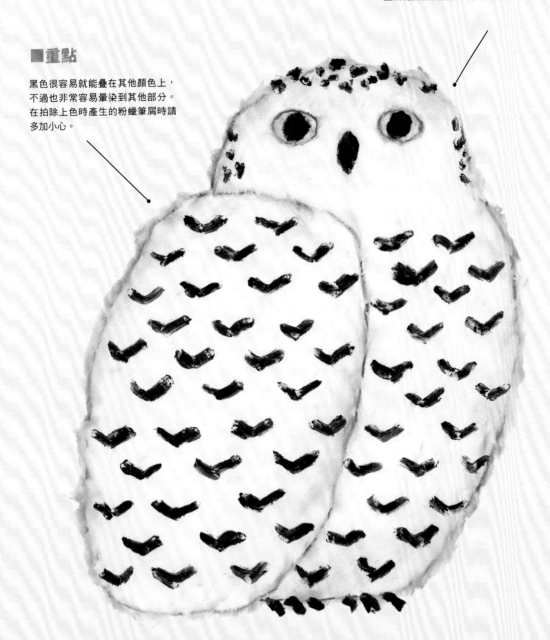

■重點

黑色很容易就能疊在其他顏色上，
不過也非常容易暈染到其他部分。
在拍除上色時產生的粉蠟筆屑時請
多加小心。

■重點

要畫眼珠或鳥喙等細節時會很緊張，但稍微
塗出範圍也沒關係。充滿力道地畫出來吧。

來畫畫看時鐘吧

這次來挑戰畫時鐘。時鐘盤面上的數字有各種不同字體,請參考家裡的時鐘來畫吧。盡量留意將鐘面分成12等分來畫會比較好。

【使用的粉蠟筆:#15黃土色、#49黑色、#50白色】

1

用鉛筆畫出兩個大小不一的同心圓。數字部分建議不需要畫底稿,如果還是需要底稿的話,請輕輕地寫上去就好。

2

用白色將時鐘盤面的內側圓形塗滿。

3

時鐘的外框則用黃土色上色。

4

目測標示上12等分的記號,用黑色寫上數字。沒有底稿的話能畫出比較有趣的作品。為了不要讓手摩擦到畫面,請在下方墊一張紙。

■重點

數字較細的地方可以用蠟筆的尖角處，較粗的
部分則可使用粉蠟筆較圓的地方來畫。畫數字
時不管怎樣都會產生一些粉蠟筆屑，請頻繁地
拍除畫面上的粉蠟筆屑，小心不要弄髒畫面。

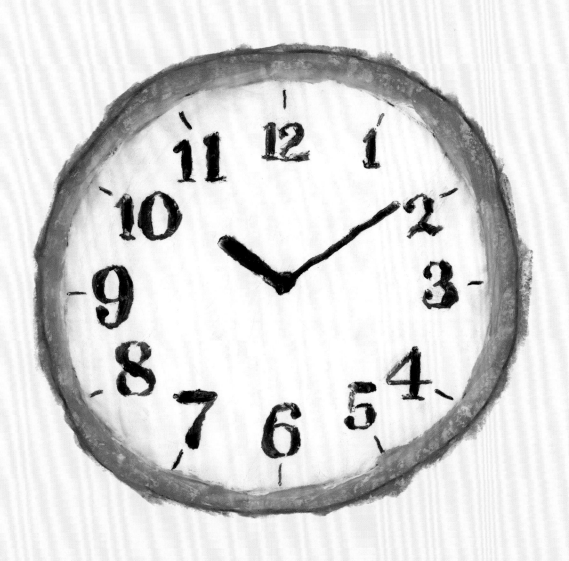

來畫畫看書本吧

接著來畫打開的英文書籍。畫時鐘時需要清楚地描繪出數字，不過畫書本上的文字時，可以用像相機沒有對準焦距般的感覺，把書本的文字畫得較模糊。

【使用的粉蠟筆：#19紅色、#43藍色、#50白色、#117黑褐色】

1

用鉛筆描繪出打開的書本。文字不需畫出底稿。

2

用白色塗上書頁。這時先畫完左邊的頁面再畫右邊的頁面，分別上色比較不會讓鉛筆線條模糊不清。

3

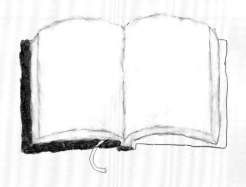

用藍色塗上書本的書封和內封面。在塗小面積的時候很容易變得過於謹慎，這時注意要拿出氣勢用力地上色。

4

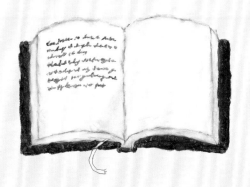

用黑褐色畫上文字。不用太過於確實，只要以像要寫出英文草書般的方式來畫就可以。最後用紅色塗上書繩就完成了。

來畫畫看格子花紋吧

圍巾、抱枕、毯子等織品都會有的經典花紋。雖說是格子花紋，不過種類也各有不同。有線條的、顏色較暗沉的等等，請仔細觀察細節並描繪看看。

練習畫畫看各種不同的格子圖案吧！

呈現大膽塊狀的格子圖案與較細緻的格子圖案，加入複雜線條的格子圖案等，格子花紋非常多種。不知道要從哪裡開始上色的話，只要從淺色開始往深色畫，顏色就不會混濁變髒。

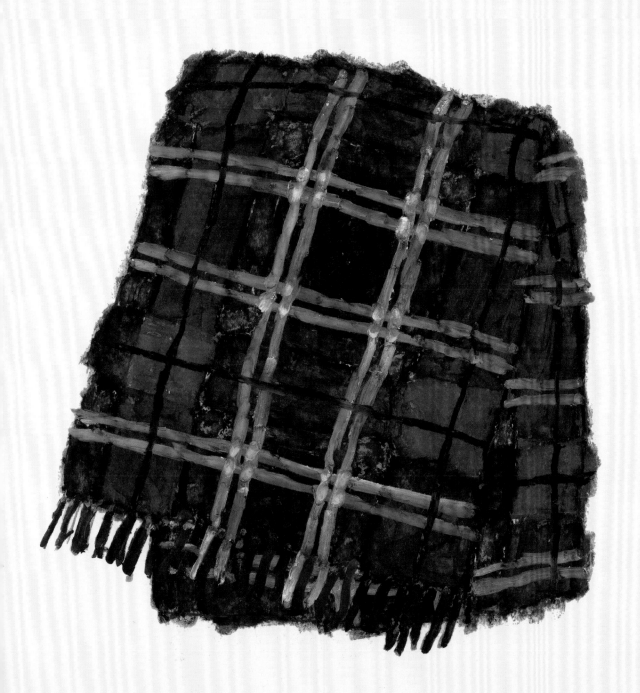

來畫畫看各種器皿吧

讓餐桌變得更豐富的器皿有許多種類，花紋各有不同，形狀也非常簡單，是身邊很適合練習描繪的物體。刻意不畫花紋的底圖，一邊仔細觀察器皿一邊愉快地作畫吧。

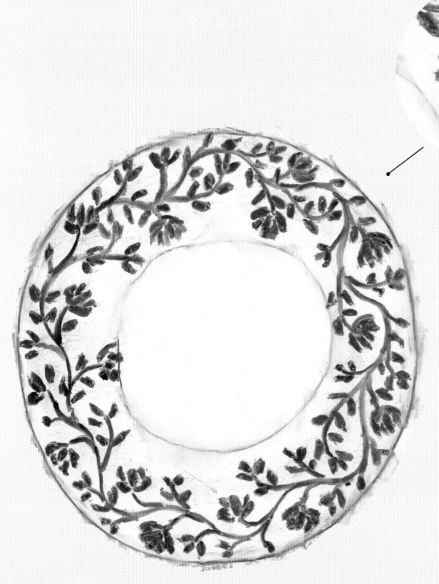

先塗上白色後再重疊畫上花紋。有點歪斜或是線條粗細不同，更能呈現出趣味。

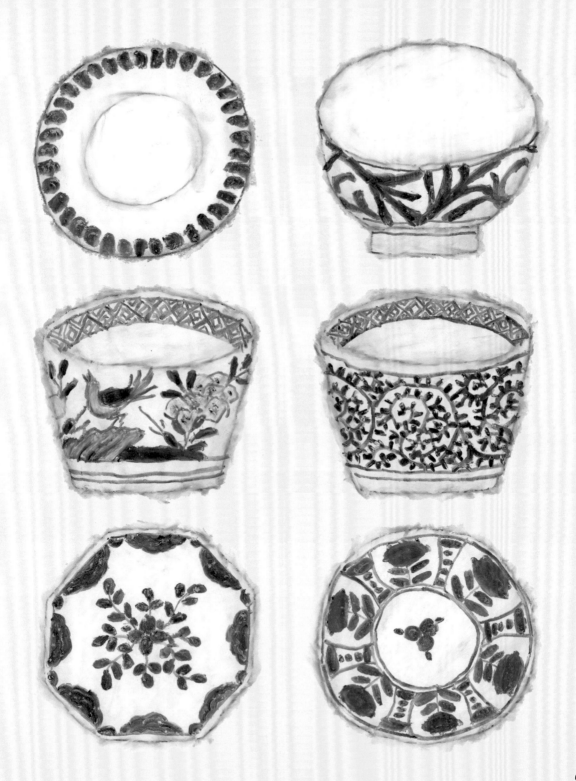

來畫畫看毛衣的花紋吧

試著用各種不同顏色的粉蠟筆畫出花樣不同的毛衣。花紋幾乎一樣也沒有關係。仔細觀察花紋的特徵，並以自己的喜好重新安排畫畫看吧。

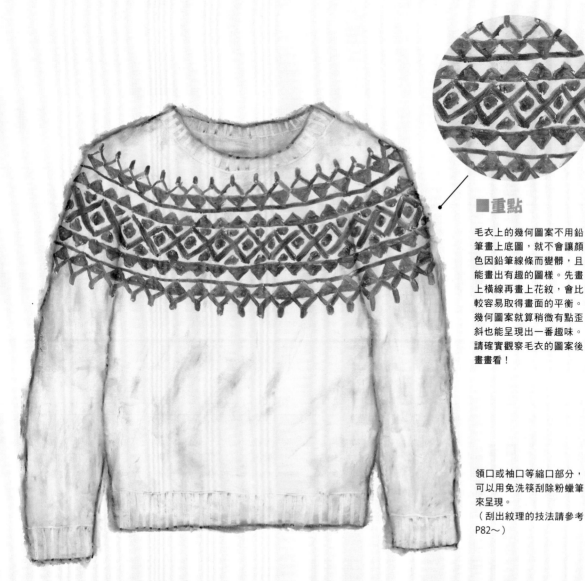

■重點

毛衣上的幾何圖案不用鉛筆畫上底圖，就不會讓顏色因鉛筆線條而變髒，且能畫出有趣的圖樣。先畫上橫線再畫上花紋，會比較容易取得畫面的平衡。幾何圖案就算稍微有點歪斜也能呈現出一番趣味。請確實觀察毛衣的圖案後畫畫看！

領口或袖口等縮口部分，可以用免洗筷刮除粉蠟筆來呈現。
（刮出紋理的技法請參考P82～）

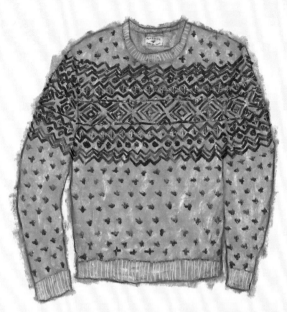

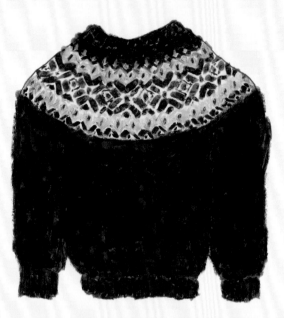

在中間色調上以深色重疊畫上花紋。安排讓圓點圖案散落在毛衣各處。

深色底色搭配色調明亮的畫紋，能呈現出另一番風味。畫底色時請刻意畫出一些顏色不均的部分。

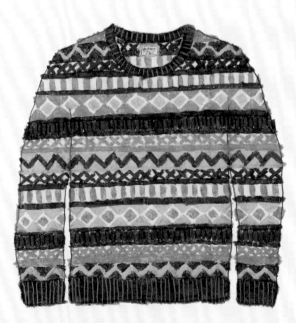

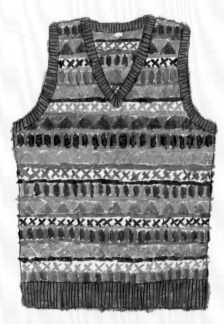

仔細編織出各種不同花樣的繽紛毛衣。以彷彿連接在一起的方式描繪袖子和身體處的圖案。

以明亮顏色編織而成的背心，編織的縮口部分以灰色協調整體平衡，呈現出有品味的作品。

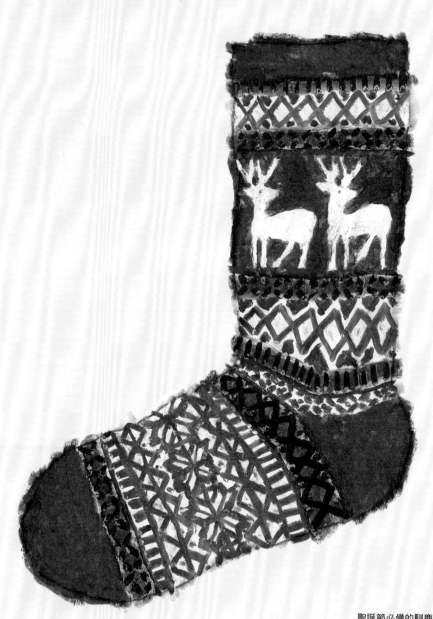

聖誕節必備的馴鹿圖案襪子。以不太
在意細節的方式作畫，更能呈現出分
量感。

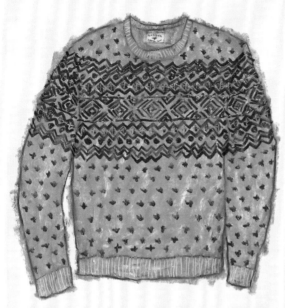

在中間色調上以深色重疊畫上花紋。安排讓圓點圖案散落
在毛衣各處。

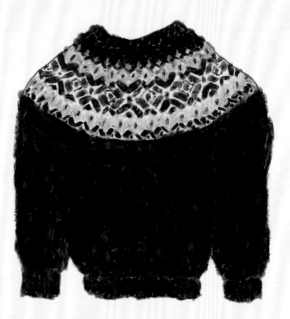

深色底色搭配色調明亮的畫紋，能呈現出另一番風味。畫
底色時請刻意畫出一些顏色不均的部分。

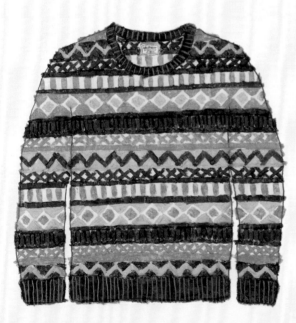

仔細編織出各種不同花樣的繽紛毛衣。以彷彿連接在一起
的方式描繪袖子和身體處的圖案。

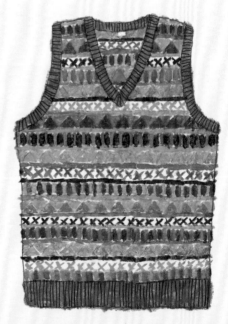

以明亮顏色編織而成的背心，編織的縮口部分以灰色協調
整體平衡，呈現出有品味的作品。

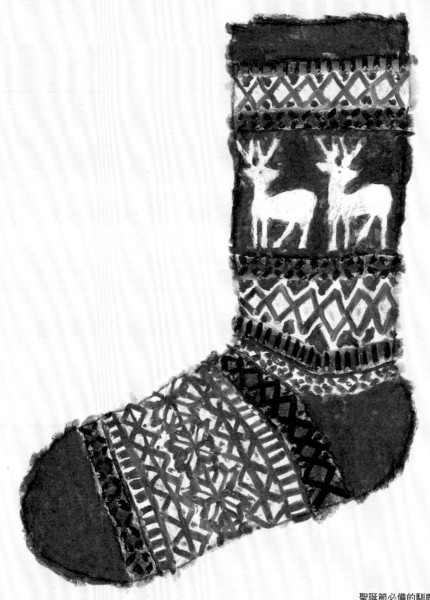

聖誕節必備的馴鹿圖案襪子。以不太
在意細節的方式作畫，更能呈現出分
量感。

3
留下邊線

- - - - - - - - - - -

基本技法

用明亮的顏色上色，能夠清楚留下鉛筆的邊線，但如果用深色上色就看不太到線條了。這時候比起畫出線條，以塗色時留下邊緣、看起來就像有線條一般的技巧來呈現會更好。比起留下一致的線條，粗細不均的線條更能呈現出富有趣味的作品。

■重點

稍微保留一些力道留下線條，中途線條稍
微有點不見也不需太過在意。

■重點

並非留下鉛筆線條，而是以在鉛筆線條
旁留下空白的方式上色。

■重點

畫的時候會變得太過小心，不過
還是要拿出力道來畫。

來畫畫看鍋子吧

用藍色或深綠色，畫出外型時髦的鍋子。沿著鍋子邊緣留下線條。有些部分線條消失也沒有關係，用力地畫下去吧！

【使用的粉蠟筆：#15黃土色、#30深綠色、#43藍色】

1

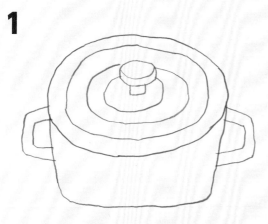

先用鉛筆畫出鍋蓋的輪廓，並在中央畫上鍋蓋鈕。在鍋蓋鈕外圍畫出數條蓋子上的線條。再以鍋身、兩邊把手的順序畫好底稿。

2

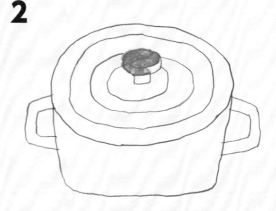

從淺色開始上色，所以請先以黃土色畫上鍋蓋鈕。

3

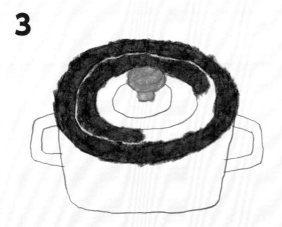

用藍色從鍋蓋外側以留下鉛筆線條邊緣的方式上色。

4

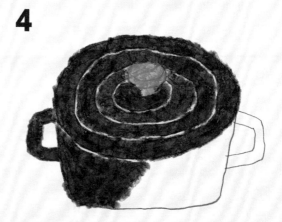

鍋身和兩邊的把手也分別上色。

74

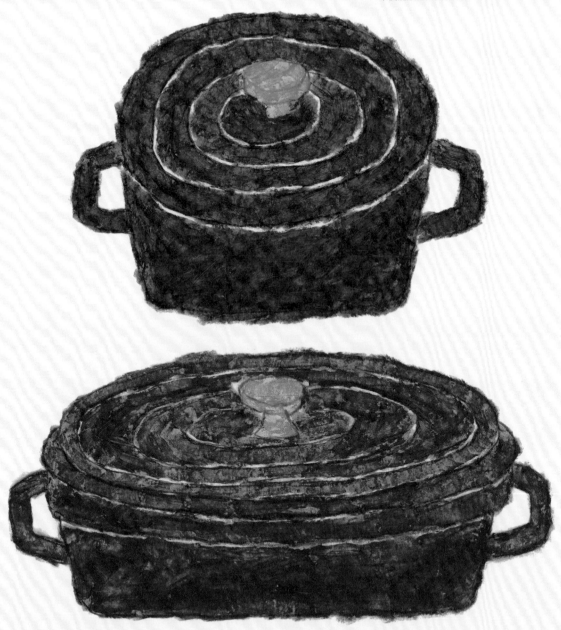

75

來畫畫看蘇格蘭㹴犬吧

來挑戰可愛的蘇格蘭㹴犬吧。請留意要以能確實留下臉部和身體界線的方式來畫。重點是要好好觀察狗狗的毛流，畫出全身蓬鬆的感覺。

【 使用的粉蠟筆：#49黑色、#117黑褐色、#120紅梅色 】

1

用鉛筆畫底圖時，要以能畫出蓬鬆毛流的感覺來畫。

2

用白色塗上眼睛後再以紅梅色畫上耳朵內側與舌頭。記得要先從淺色部分開始上色。

3
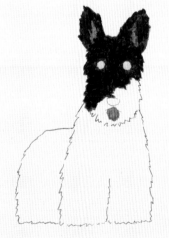

用黑褐色塗上臉部。在描繪動物時，要特別留意動物身上的毛流。尤其是臉部的毛是從不同方向生長的，請仔細觀察照片或圖片後再畫。

4

留下身體和臉部交界的地方後將身體上色。前腳和身體交界的地方也以留下邊線的方式上色。最後在耳朵內側以紅梅色做出漸層。用黑色畫上眼睛和鼻子就完成了。

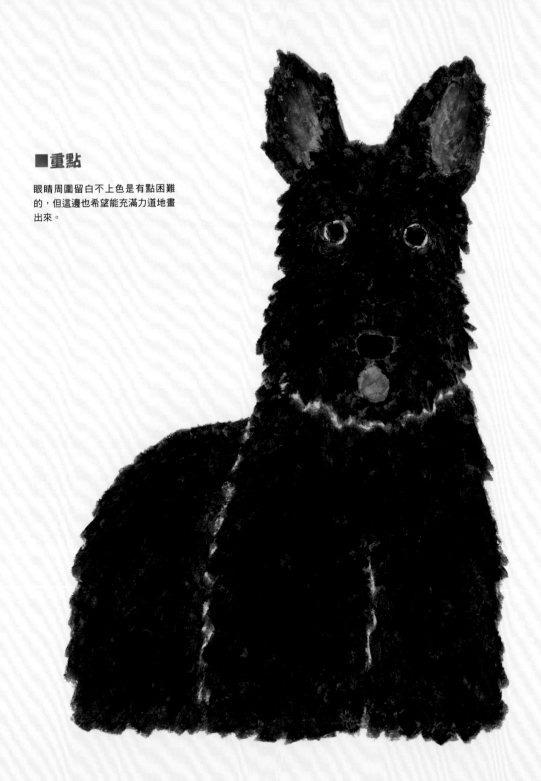

■重點

眼睛周圍留白不上色是有點困難
的，但這邊也希望能充滿力道地畫
出來。

來畫畫看咖啡店的
菜單吧

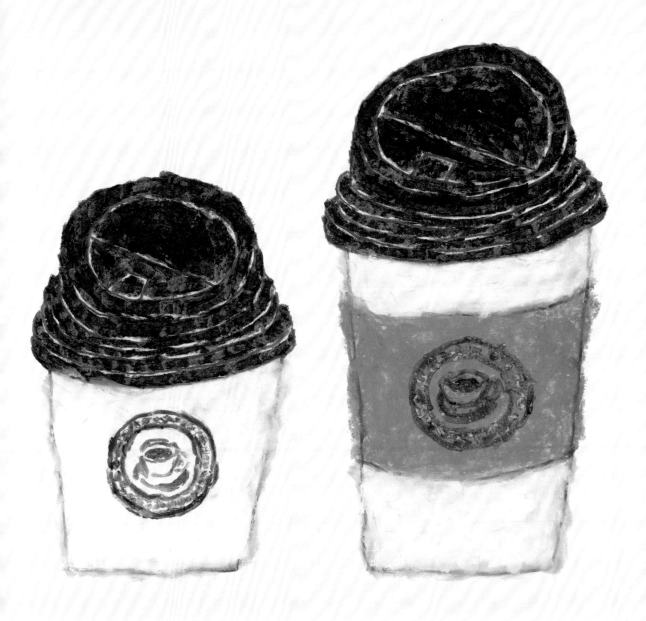

塑膠製的咖啡杯蓋也用留下邊線的方式來畫，
畫出很有意思的作品。

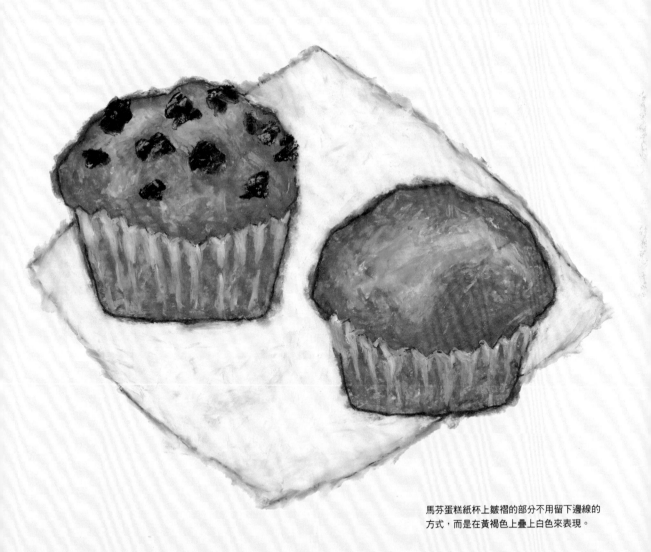

馬芬蛋糕紙杯上皺褶的部分不用留下邊線的
方式，而是在黃褐色上疊上白色來表現。

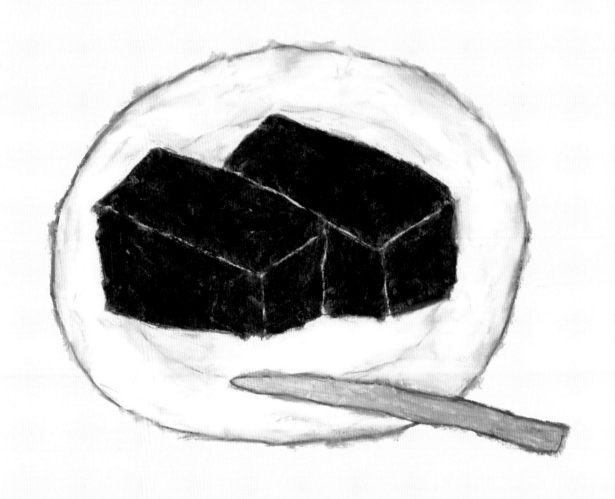

像羊羹這類顏色偏暗的食物也能利用留下邊線的技法，讓輪廓線
更加突顯出來。

4

刮出紋理

基本技法

來練習能讓物件的細節變得更加豐富有趣的「刮出紋理」技法吧。這是用粉蠟筆塗完後，在上色完的表面用尖銳物品刮除後呈現出紙張顏色的一種方法。可以想想看要用什麼才能刮出自己想要的線條粗細。自動鉛筆的筆尖、免洗筷、美工刀，或是牙籤、竹籤等等，找出身邊有的東西多方嘗試。

●自動鉛筆

想呈現出細線條時最適合的工具。不使用筆芯而是用筆尖在塗完顏色的畫面上刮刮看。

●竹筷子

適合用來表現較粗的線條。因竹筷子的角度不同也能呈現出不同的線條。

■重點

有些顏色在紙面上刮除後也不太明顯。越亮的顏色刮除的線條就越不清楚，因為會讓畫面比較沒有效果，所以在使用刮除技巧時要留意選色。

哈密瓜表皮的網狀

牛仔褲的縫線

刮出各種線條

細線圈的細節

椅子的材質

來畫畫看樹葉吧

試著用刮出紋理的技法表現樹葉葉脈的細節線條吧。用自動鉛筆或竹筷子來刮刮看。要刮除的部分也不要畫出底稿。

【使用的粉蠟筆：#27樹綠色、#30深綠色、#134橄欖色】

1

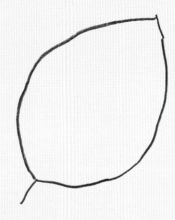

用鉛筆畫出樹葉的底稿。不用畫出葉脈。

2

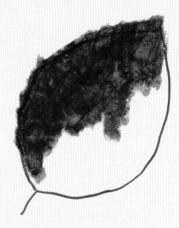

用深綠色充滿力道地上色。

3

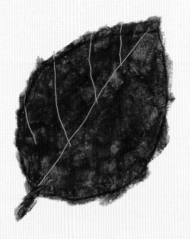

用自動鉛筆刮出葉脈。可以用刮除的工具來調整線條的粗細，請找找看粗細合適的物品。

4

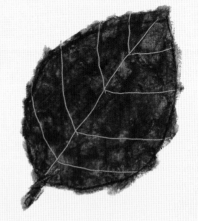

中間不要停頓、一氣呵成地刮除線條。

任意地畫出各種顏色、各種形狀的樹葉。為了畫
出滿意的作品,需多加觀察樹葉的細節。

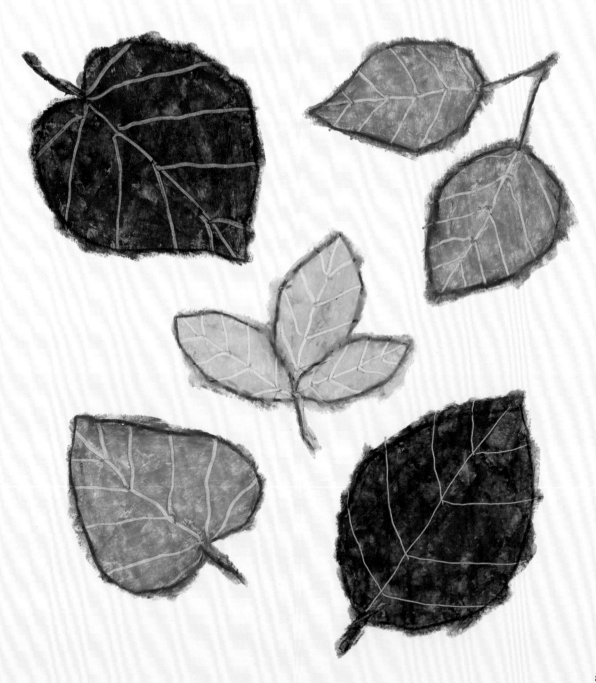

來畫畫看帽子吧

為了呈現出草帽樸素的感覺，就一定要用刮出紋理的技法。在草帽整體刮出細線條，便能更加突顯出草帽的立體感和質感。

【使用的粉蠟筆：#12茶色、#110黃褐色、#117黑褐色】

1

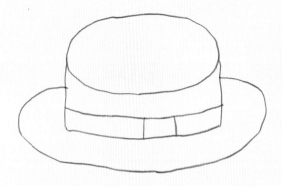

用鉛筆描繪底稿。建議從頭頂的橢圓形開始畫會比較好。

2

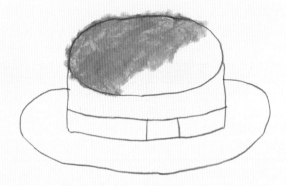

上半部留下緞帶處部上色，其他各處則分別以黃褐色局部上色。

3

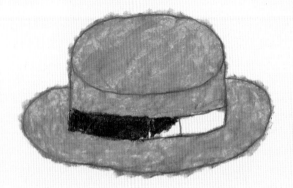

用黑褐色畫出緞帶。緞帶打結處稍微留下白色直線。

4

上色完畢後，用自動鉛筆由橢圓的外側往內側小心地刮出細細的線條。

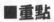

■重點

改變使用的工具或技法，又能呈現出些許不同的材質。下方的茶色帽子是以竹筷子來刮出草帽的質感，呈現出比較粗糙的材質。另外，緞帶打結的地方也改用刮除的方式，做出比較銳利的感覺。

用自動鉛筆刮除後的樣子

用竹筷子刮除後的樣子

來畫畫看家裡有的東西吧

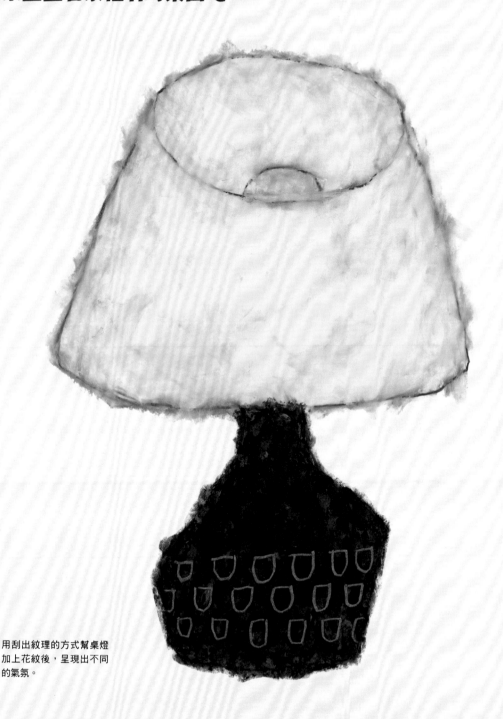

用刮出紋理的方式幫桌燈
加上花紋後，呈現出不同
的氣氛。

皮件的縫線也可以用刮除的方式呈現出細線。

毛線球和籃子的網目也可以用刮除的方式表現。細部的
細節讓作品能呈現的風格更廣泛。

5

表現出物體的材質

基本技法

要描繪可愛的動物時，最重要的就是要掌握牠們的毛所呈現的不同質感。例如，同樣是貓，但也會因品種不同而有不同的毛質。另外，尾巴、肚子、腳等等，每個部位的質感也都不同。仔細觀察對象物來畫出細節吧。

●將質感分成3種

這裡將會以「刺刺的」、「蓬鬆柔軟的」、「毛茸茸的」三種質感為主題，列舉幾種代表性的動物與植物讓各位練習。

刺刺的

刺蝟背上的硬刺要注意方向來畫，另外再使用刮出紋理的技法來呈現。

➡ 「刺刺的」 的畫法在P94～

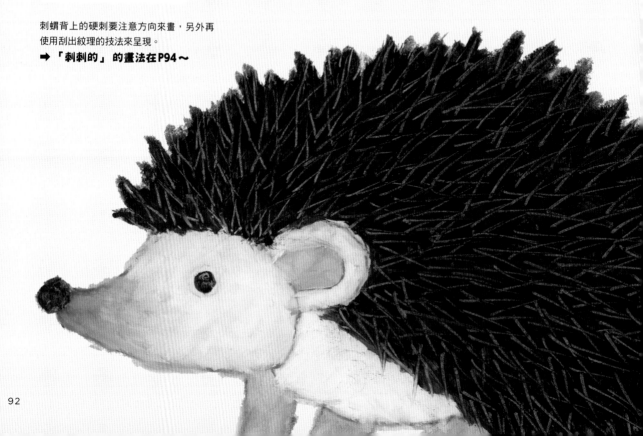

蓬鬆柔軟的

喜馬拉雅貓的尾巴蓬鬆柔軟，用力描繪並加上漸層來表現。

➡ 「蓬鬆柔軟的」的畫法在P100～

毛茸茸的

將手往不同方向運筆，呈現出羊駝毛茸茸的質感。

➡ 「毛茸茸的」的畫法在P104～

來畫畫看刺蝟吧

刺刺的

當作寵物也很受歡迎、可愛的刺蝟,在我的作品之中也有很多人喜愛。背上刺刺硬硬的毛讓人印象深刻,但仔細觀察後會發現這些硬刺只有長在背上,肚子上則是有柔軟的毛。這次用刮出紋理的技法來表現硬硬刺刺的質感。

【使用的粉蠟筆:#50白色、#117黑褐色、#120紅梅色】

1

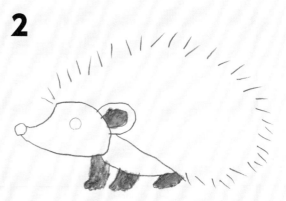

用鉛筆畫出底稿。在背上做出間隔、畫出如針一般的倒落線條。臉部會整體塗滿顏色蓋過眼睛,所以眼睛的線條輕輕畫就好。

2

用紅梅色畫上耳朵內側和手腳。

3

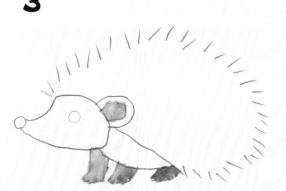

在紅梅色上疊上白色。呈現出淺粉紅色。

4

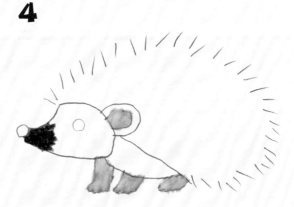

用黑褐色由鼻子和臉部連接的地方往臉部方向上色。

■重點

一旦開始刮除顏色後會不知道什麼時候該停止。途中停下來觀察一下畫面，在覺得剛好的時候就收手。

5

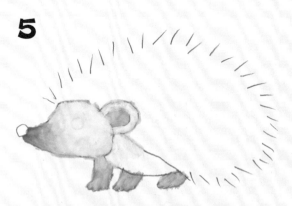

用白色重疊在臉部尖端的黑褐色上做出漸層，然後直接塗滿臉部和耳朵外側、肚子。

6

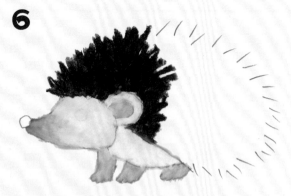

在畫背上的硬刺時，要注意毛的生長方向，充滿力量地畫出硬硬的刺。

7

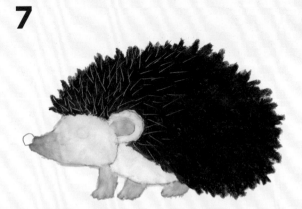

上色完畢後，用竹筷子從臉部和硬刺的交界處開始刮除。這時也要一邊注意硬刺的生長方向，一邊將整體刮除。

8

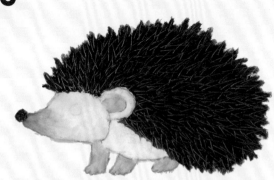

最後用黑褐色畫上眼睛和鼻子就完成了（請參考下一頁）。

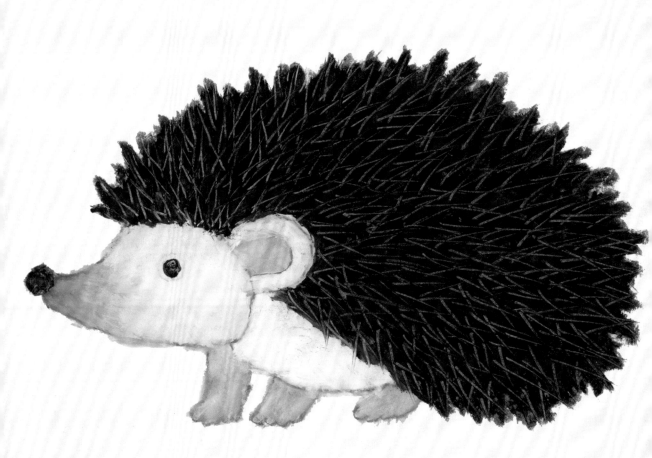

■重點

各種不同姿態、可愛到讓人簡直快要融化的刺蝟。
在上色時一邊留意毛的生長方向一邊畫，更能呈現出立體感。

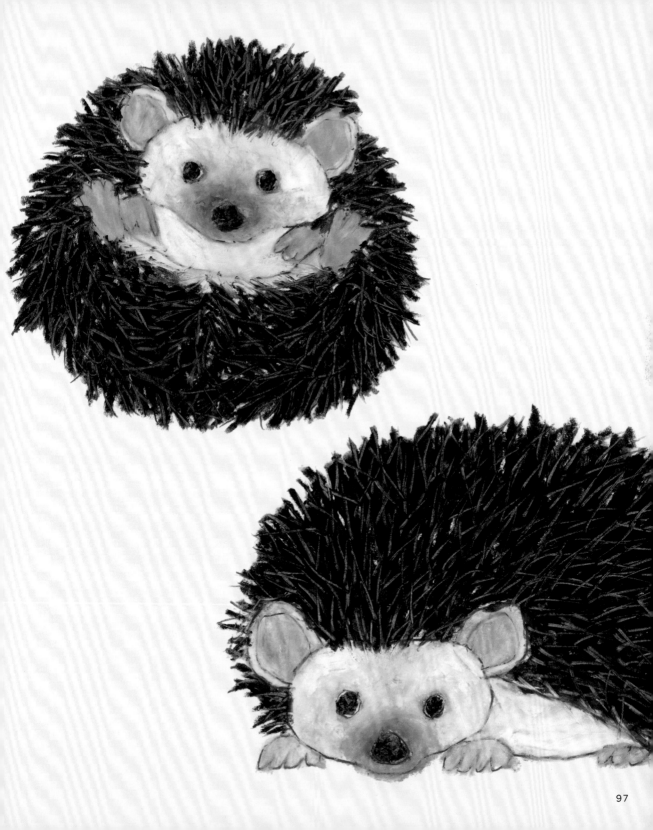

來畫畫看聖誕花圈吧

刺刺的

接下來用華麗的聖誕花圈來練習如何畫出刺刺的質感。請好好確認過葉子的形狀和方向之後再開始
畫。葉子重疊太多層次後會比較呈現不出刺刺的質感，重點是稍微有些重疊就好。

【使用的粉蠟筆：#19紅色、#30深綠色】

1

用鉛筆描繪底稿。首先平衡地畫出圓形果實和葉子的莖部。
在下方輕輕畫出甜甜圈般的同心圓，在兩個同心圓重疊處畫
的話，會比較容易掌握畫面的平衡感。

2

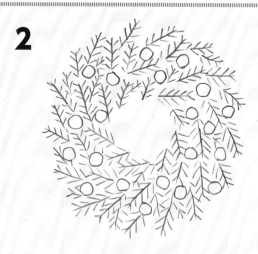

均衡地畫好後，再加上較細部的葉子。請留意不要讓線條重
疊。

3

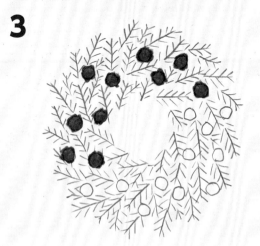

先用紅色畫好果實。顏色塗出邊緣也沒關係，用力地塗滿。

4

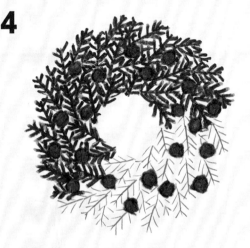

用深綠色沿著底稿的線條，一邊思考葉子的方向一邊描繪。
畫到超出範圍也沒關係。

來畫畫看毛線帽吧

蓬鬆柔軟的

接著來畫畫看蓬鬆柔軟的質感吧。有個超大毛球的毛線帽，手工編織的柔軟質感和頭頂上毛線球的蓬鬆柔軟感，是這幅畫的重點。一邊留意毛線的方向，一邊畫出鬆鬆軟軟的感覺。

【使用的粉蠟筆：#19紅色、#50白色】

1

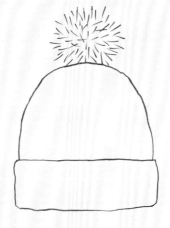

用鉛筆畫出底稿。留意毛線的方向來畫出毛線球。毛線帽的花紋則不畫底稿，這樣更能呈現出有趣的造型。

2

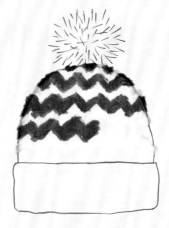

用白色以相等間隔畫出大大的鋸齒狀。如果覺得有點困難，可以用鉛筆淺淺地畫出底稿。白色和白色之間則是以紅色上色。

3

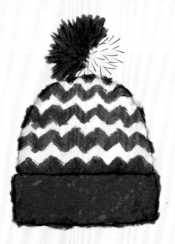

下方收口鬆緊帶的地方也用紅色塗滿。最後將毛線球上色。一邊注意毛線的方向一邊用力地上色。

4

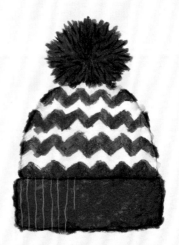

最後用竹筷子在下方收口鬆緊帶處刮出直線條。線條稍微有點扭曲更能呈現出毛線柔軟的質感。

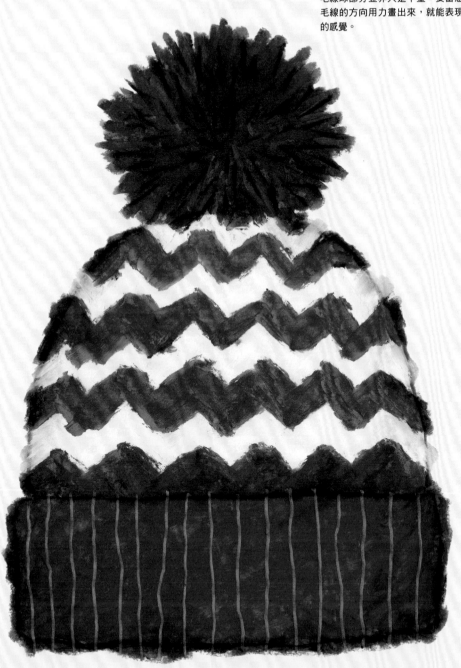

來畫畫看喜馬拉雅貓吧

蓬鬆柔軟的

來畫畫看大家最喜歡的貓咪蓬鬆質感吧！這次要挑戰的是在貓咪之中毛質特別柔軟、尾巴超級蓬鬆的喜馬拉雅貓。重點是要利用漸層法，一邊將顏色混合出生動的感覺一邊上色。

【使用的粉蠟筆：#49黑色、#50白色、#117黑褐色、#625淺藍色】

1

用鉛筆畫出底稿。身體和頭部以像大福般膨膨的圓形來表現。畫出耳朵和尾巴，最後輕輕畫上眼睛和鼻子。

2

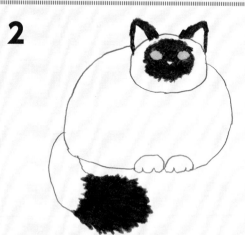

先用淺藍色塗上眼睛，再用黑褐色畫出臉部中央、耳朵外側、尾巴前端。尾巴部分請以大幅超出線條的感覺生動地上色。

3

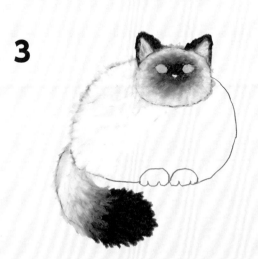

接著用白色從耳朵內側塗到超出邊線、碰到外側的黑褐色。接著以要把臉部中央的黑褐色往外推開的感覺向外側上色。尾巴也同樣以白色延展開黑褐色的方式來畫。

4

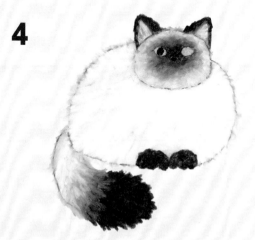

用黑褐色畫上腳，再用黑色畫上眼珠和鼻子。

■重點

多加注意毛流畫出漸層。尾巴等毛比較長
的地方，可以用將每一筆畫得較長的方式
來呈現。

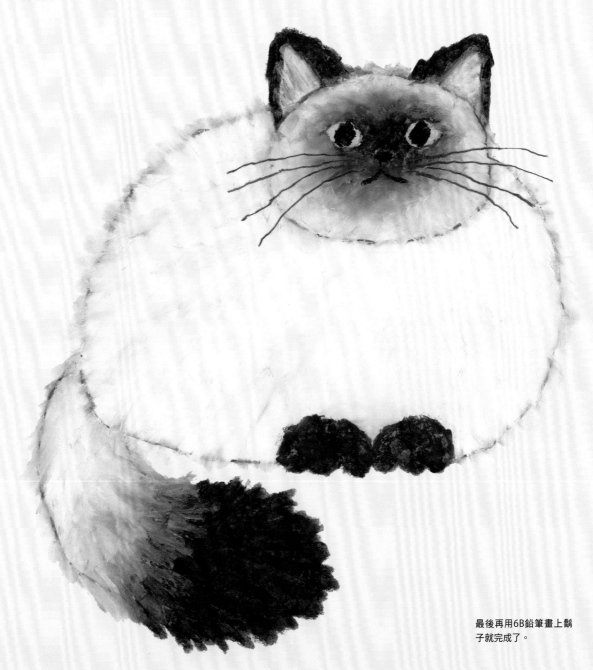

最後再用6B鉛筆畫上鬍
子就完成了。

來畫畫看羊駝吧

毛茸茸的

來挑戰看看全身覆蓋絨毛的羊駝的質感。要畫出毛茸茸的感覺，就不能往同一個方向上色，而是要往各個方向小幅度地畫，只要留意這點，便可以畫出很棒的質感。

【使用的粉蠟筆：#44灰色、#49黑色、#50白色、#120紅梅色】

1

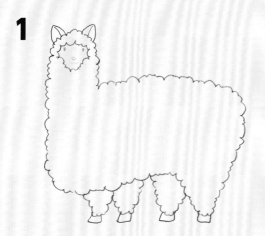

用鉛筆畫出底稿。在畫底稿時就要先畫出毛茸茸的感覺。

2

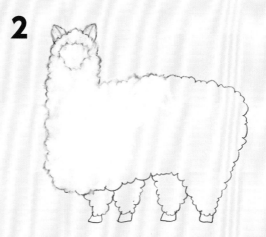

將身體全部上色，這時候不要往同一個方向塗，而是要小幅度地往各個方向塗色。臉部和耳朵也全部塗滿。

3

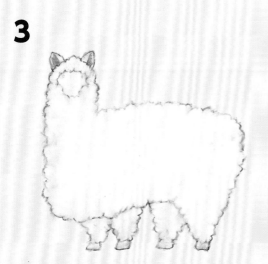

在耳朵內側重疊塗上紅梅色。重疊上去後會和白色混合而變成淺粉紅色。

4

在羊駝看起來呆呆的臉上，用黑色畫上眼睛、用灰色畫上鼻子。

像羊駝的嘴巴這樣用粉蠟筆相當難表現的
細部，用6B鉛筆會比較好畫。

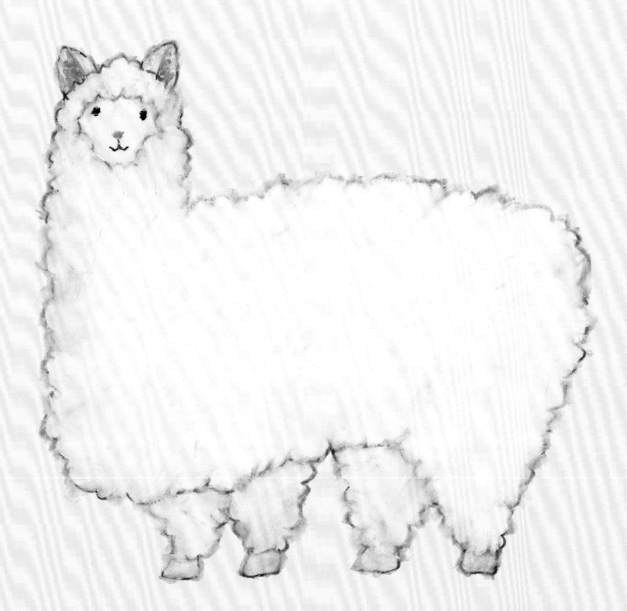

最後用鉛筆畫上嘴巴
就完成了。

來畫畫看金合歡吧

毛茸茸的

最後一堂課，這次要來畫和羊駝一樣毛茸茸的花朵，也就是金合歡的花束。花朵、花莖、緞帶等整體都是同一個色系，就能畫出非常有品味的花束。

【使用的粉蠟筆：#4銘黃色、#15黃土色、#134橄欖色】

1

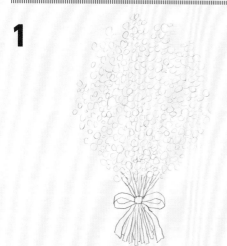

用鉛筆描繪底稿。將花朵用圓形來表現，畫出大量的圓。花的部分可以輕輕畫就好。

2

用銘黃色一邊注意小小圓圓的花朵形狀一邊充滿力道地上色。

3

為了不和橄欖綠混色，所以要先畫上黃土色的緞帶。

4

用橄欖綠一根一根畫出花莖。

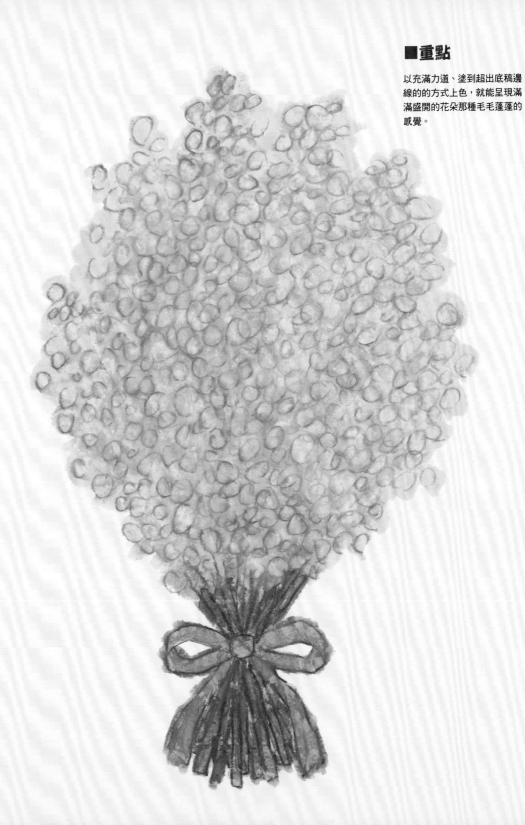

■重點

以充滿力道、塗到超出底稿邊
線的的方式上色，就能呈現滿
滿盛開的花朵那種毛毛蓬蓬的
感覺。

107

一邊觀察一邊畫畫看

這裡開始會介紹我的插畫中比較受歡迎的作品。
請利用到目前為止學到的技巧,一邊注意細節一邊畫畫看吧!

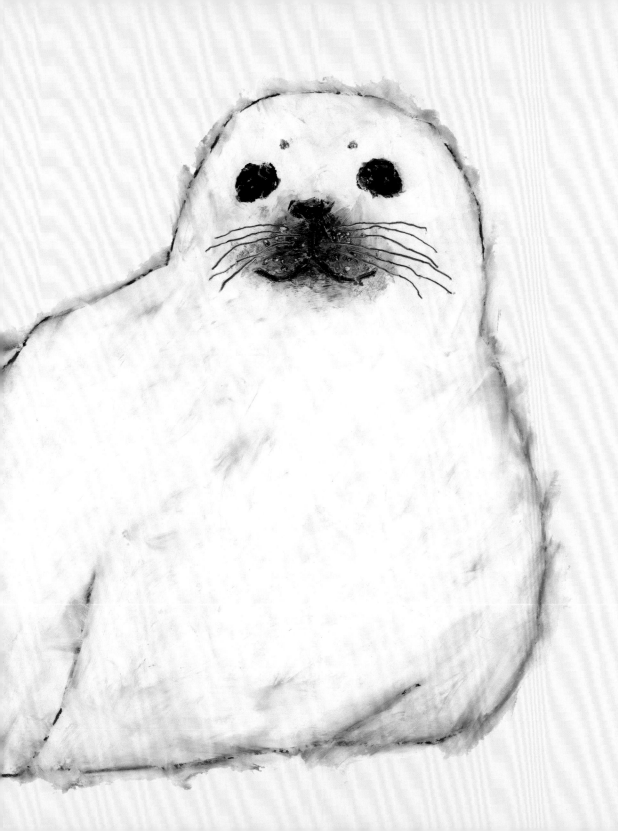

「乖乖坐好」

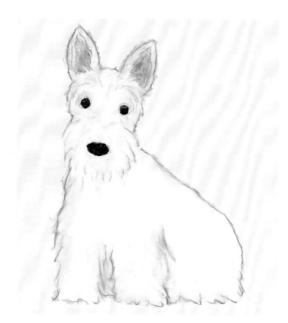

「有點害羞」

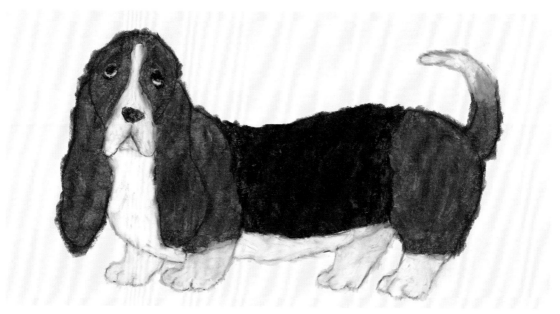

「注視著你」

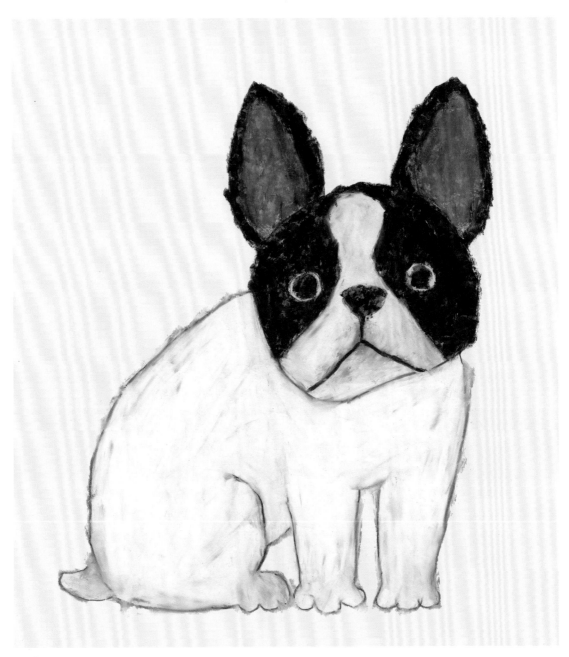

「發呆」
人氣寵物法國鬥牛犬。圓圓的體型和不予置評的表情，是我非常喜歡的作品。

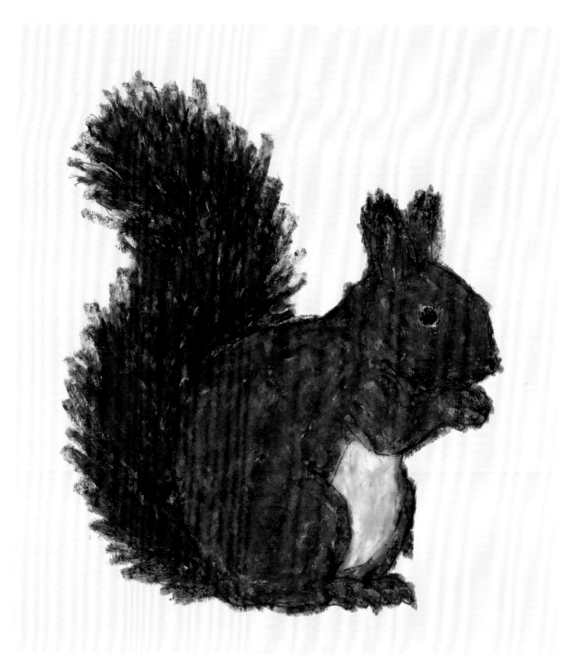

「我咬我咬」
蝦夷栗鼠用小小的手拿著、拚了命地啃咬著什麼的樣子非常可愛。是一幅充分表現出栗鼠特色 —— 蓬鬆尾巴的作品。

「小聲鳴叫」

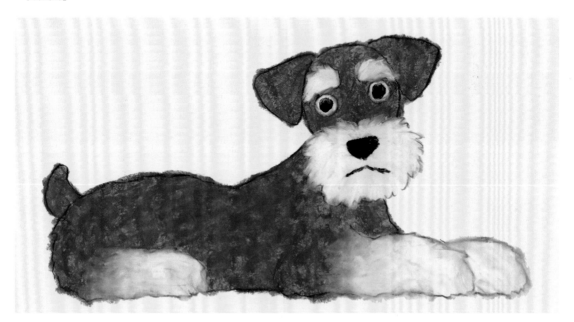

「小鬍子先生」

「刺刺仙人掌」

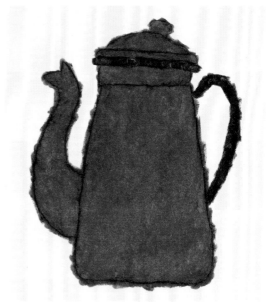

「全部裝滿」

「繼續讀下去」

「只剩一隻」

「分量滿滿」

「30吋」

「全部收好」

「紮實濕潤」

「高雅」

「清爽」
充滿清爽氣息的直條紋襯衫。一條一條畫出細線雖然很有趣但也很費工。

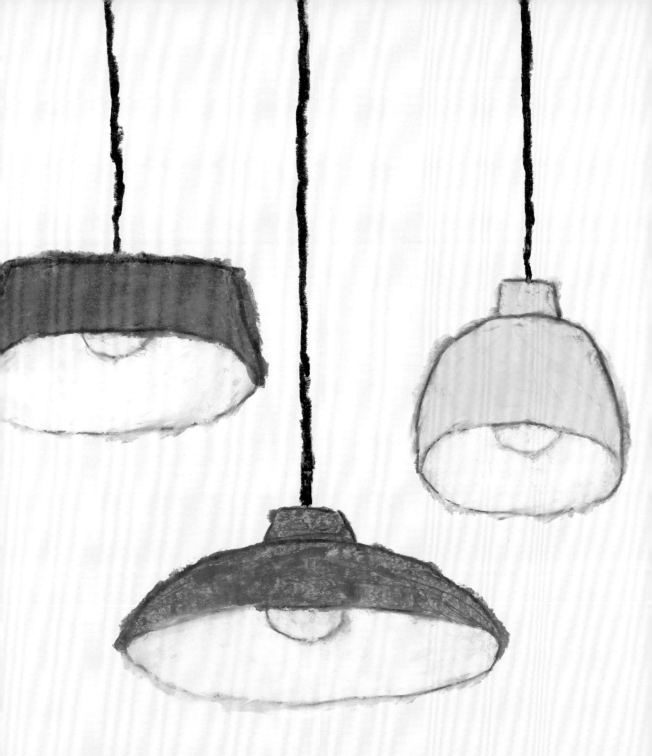

「吊燈兄弟」
從屋頂垂吊下來的電燈。顏色和形狀各有不同，成為房間的點綴。當初決定配色時也苦惱了很久。

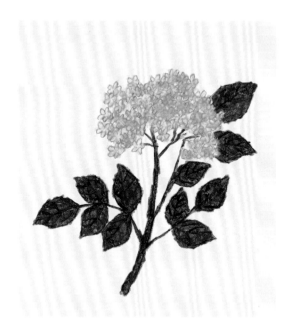

「惹人憐愛」

「游移不定」

「為人著想」

「重生」

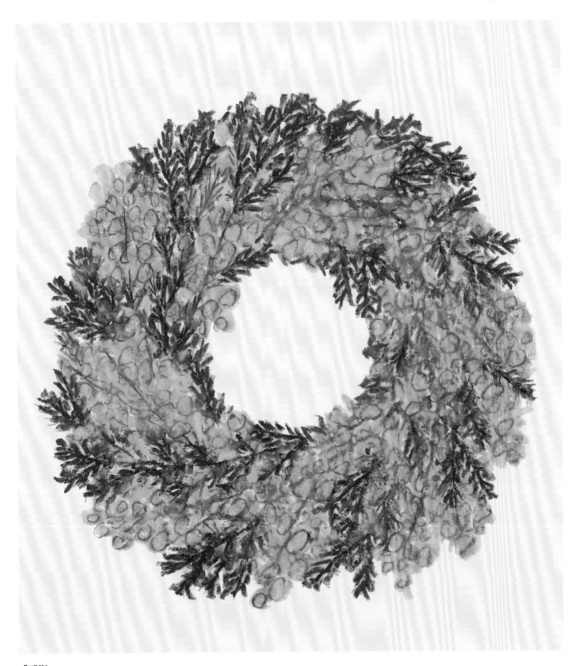

「感謝」
黃色和綠色對比呈現出美麗的金合歡花環，重點是刺刺的葉子和毛茸茸花朵兩種質感的組合。

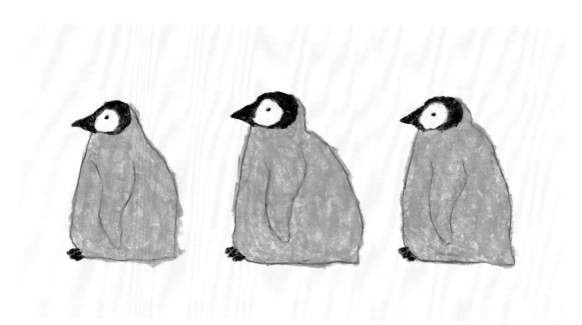

「企鵝散步」

「快快長大」

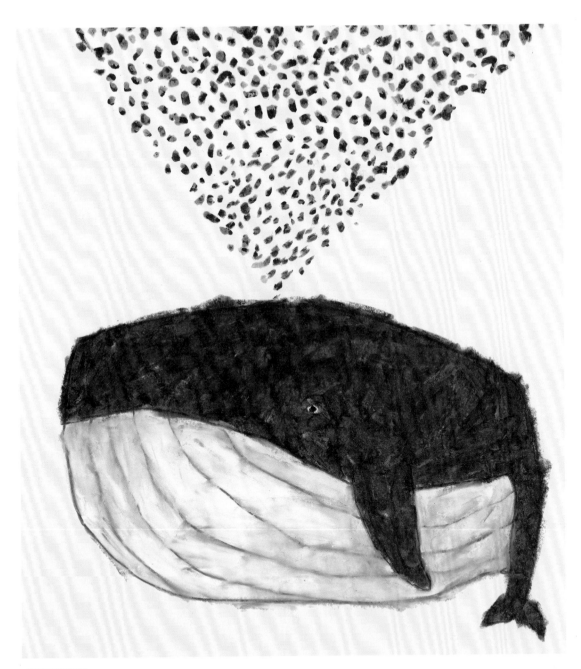

「鯨魚噴射淋浴」
重點是故意將橫長的鯨魚以縱長的構圖描繪。大膽地將鯨魚做變形這點我非常喜歡。

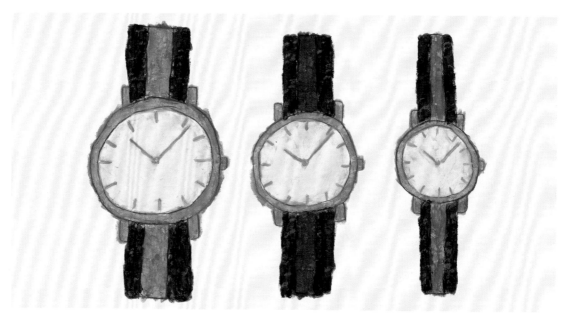

「再3分鐘」

「稍微休息一下」

124

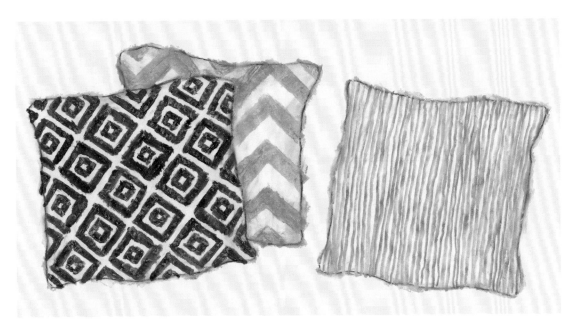

「溫暖」

「圓圓的」

「當天來回」

「XL號毛衣」

「復古風」

「日照充足的地方」

「26cm」

「隨風搖曳」
自己想像中的花朵。儘管看著物體描繪很有趣，不過畫這種實際上不存在的東西也相當好玩。

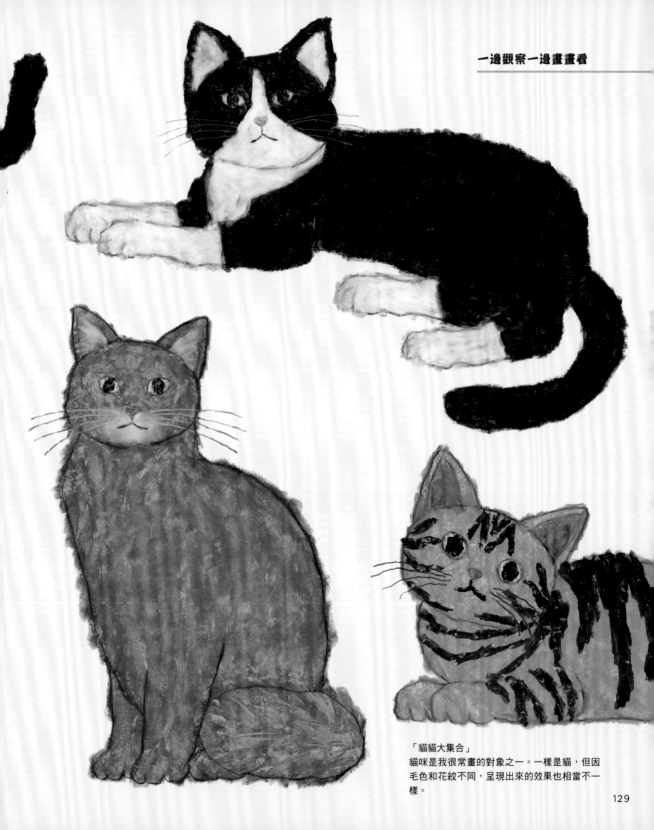

「貓貓大集合」
貓咪是我很常畫的對象之一。一樣是貓,但因
毛色和花紋不同,呈現出來的效果也相當不一
樣。

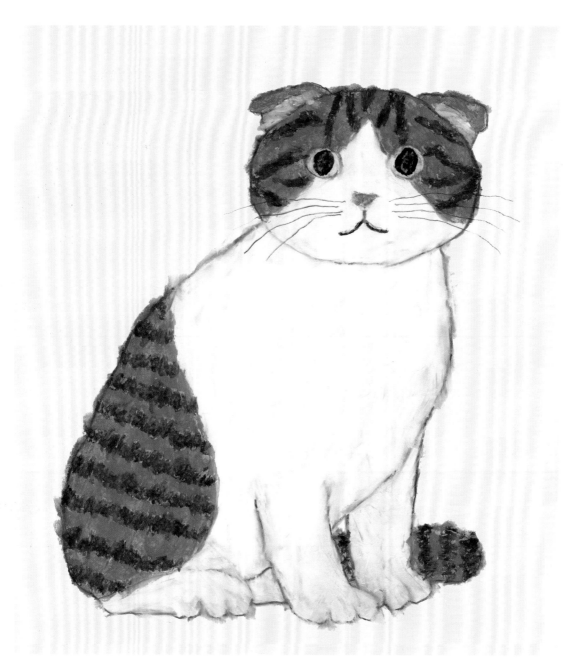

「凝視」
特色是耳朵向下摺的蘇格蘭摺耳貓。我很喜歡這個凝視過來的表情。

「異國氣息」

「三毛貓福爾摩斯」

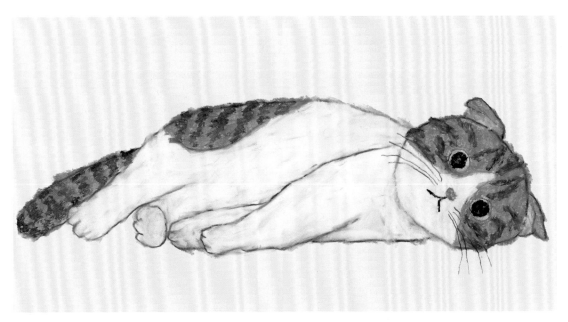

「陽光溫暖之日」

「好無聊鴨」

「3月的無尾熊」

「貓拳」

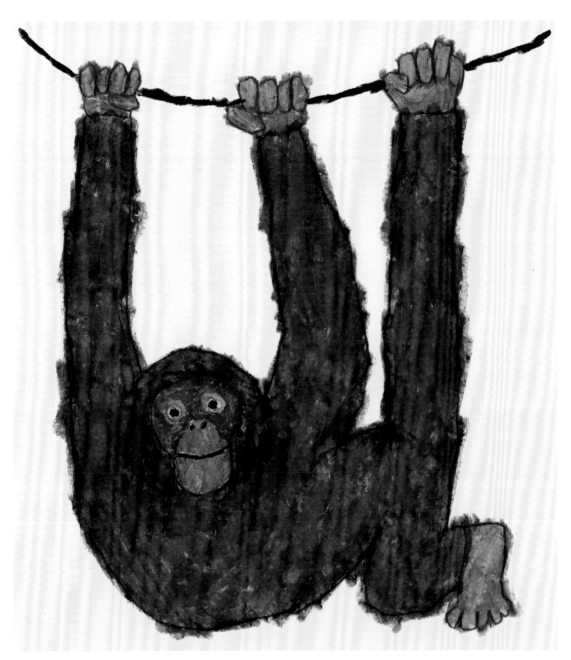

「紅毛猩猩」
對什麼事都好奇的紅毛猩猩。畫出了「一起來玩吧！」這樣彷彿在邀請我的可愛表情。

「水珠」

「珊瑚」

「波浪」

「榕樹盆栽」

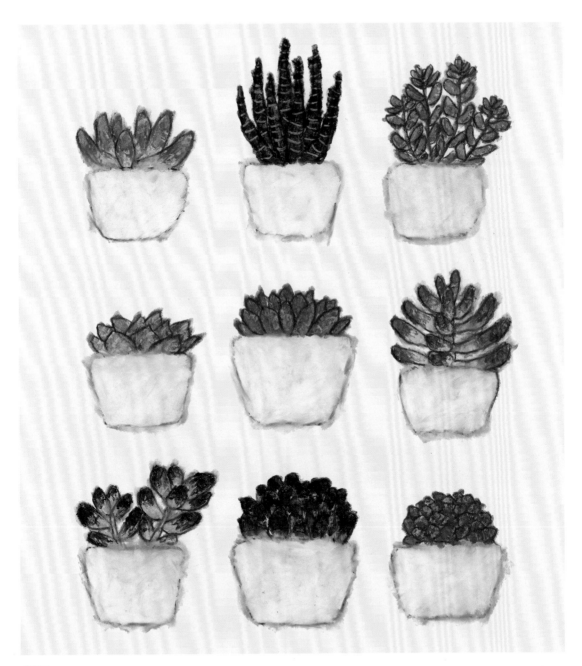

「寶石」
有各種顏色和形狀，如寶石般閃閃發亮的多肉植物。利用漸層技法完美表現出多肉質感的作品。

「猩猩」

「飛鼠」

「小熊貓」

「抖抖」
站立時前腳非常可愛的兔子。鼻子和嘴巴直接使用粉紅色是這幅作品的重點。

「只能選一個」
烘烤甜點是非常適合用粉蠟筆來表現的一種物體。偶然中畫出巧克力豆顏色不均的感覺，畫出很像真實物體的一幅作品。

「獎賞」

「等待冬天的到來」

「罐子3個組」

「晴天」

「夕陽」

「該選哪個」

「右邊數來第三個」

「睡吧」

後記

本書中介紹的技法並非全部。

請大家也自由地創作並體會粉蠟筆畫的樂趣。

希望這本書能夠成為一個契機。

最重要的是，不需要刻意追求畫得多好，

而是要快樂地享受畫圖的樂趣。

米津 祐介　Yonezu Yusuke

1982年出生於日本東京。居住在長野縣。畢業於東海大學教養
學部藝術學科設計學程。2005年入選義大利的波隆納插畫展，
以此為契機開始創作繪本。2007年出版第一本繪本「Bye-Bye
Binky（minedition）」。之後於歐洲各國、俄羅斯、亞洲、美
國等地都有出版繪本，在日本也描繪了諸如「のりものつみき
（講談社）」等各種充滿巧思的繪本。其作品因富有設計感及
高品質而相當受歡迎。此外還推出許多文具商品，儘管身為插
畫家，不過於其他領域也非常活躍。
http://yonezoo.com/

日文版 STAFF

Creative Director
粟田和彦

Editor&Writer
內田真由美

Designer
粟田祐加

協力

株式会社サクラクレパス
SAKURA COLOR PRODUCTS CORPORATION

MIJIKA NA MONO WO KAITEMIYOU! YASASHII KUREPASUGA
© YUSUKE YONEZU 2022
Originally published in Japan in 2022 by Seibundo Shinkosha Publishing Co.,
Ltd., TOKYO.
Traditional Chinese Characters translation rights arranged with Seibundo
Shinkosha Publishing Co., Ltd., TOKYO, through TOHAN CORPORATION,
TOKYO.

隨手塗抹出質樸的童趣風格！

米津祐介的粉蠟筆技法

2023年5月1日　初版第一刷發行

著　　　者　米津祐介
譯　　　者　黃嫣容
編　　　輯　魏紫庭
發　行　人　若森稔雄
發　行　所　台灣東販股份有限公司
　　　　　　＜地址＞台北市南京東路4段130號2F-1
　　　　　　＜電話＞(02) 2577-8878
　　　　　　＜傳真＞(02) 2577-8896
　　　　　　＜網址＞http://www.tohan.com.tw
郵撥帳號　1405049-4
法律顧問　蕭雄淋律師
總經銷　　聯合發行股份有限公司
　　　　　　＜電話＞(02) 2917-8022

TOHAN

國家圖書館出版品預行編目資料

隨手塗抹出質樸的童趣風格！：米津祐介的粉蠟
筆技法/米津祐介著；黃嫣容譯. -- 初版. -- 臺
北市：臺灣東販股份有限公司, 2023.05
144面；18.2X22公分
ISBN 978-626-329-815-6(平裝)

1.CST: 蠟筆畫 2.CST: 繪畫技法

948.6 112004965